U0107789

倾国之色

——中国传统色彩赏析 & 现代搭配方案图鉴

陈宇锋 编著

清华大学出版社

北京

前言

中国的传统色彩文化是中国传统文化的重要组成部分。

华夏先民在日月交替和四季轮回的自然景色中，以青、赤、黄、白、黑（五正色）与五行中的木、火、土、金、水相联系，并将自然、宇宙、礼法、伦理、哲学、宗教等多种观念融入其中，形成了中国独有的五色论。

中国传统色彩文化，可以说是历代政治、经济、社会生活、民俗风情、文学艺术，以及思想观念与审美情趣的一个缩影，所涉内容丰富，且应用范围极广，服饰、建筑、绘画、瓷器、工艺品等传统文化艺术，都少不了色彩的身影。将中国传统色彩文化做深入的研究与剖析，对于了解中国历史、艺术史等的发展进程也是大有裨益的。

中国传统色彩不光色域广泛，更吸引人的莫过于那一个个如诗如画般的名字。平铺直叙的如茄色、葡萄紫，不见其物，但闻其名，就已如历历在目；充满异域风情的舶来名如烟支（胭脂）、密陀僧，会让人忍不住地去探寻其根源；出于能工巧匠妙手之中的天青、秘色就似其名一般，充满了神秘感；更有诗人笔下的"相思灰"，那丝说不清、道不尽的意境，已不是某种具体颜色所能表达的了。

古人对于色彩的论述，虽篇目繁多，却始终未有专书进行整理分析，故在编写此书时，我们翻阅了众多书籍资料，难免参差不齐。同时也正因为所叙内容为中国传统文化，寻根溯源，自然也免不了

引用古籍中的只言片语，读者就权当温故知新好了。

　　本书分为"论色""品色""鉴色""配色"四大章节，其中"论色"概述了中国传统的色彩观；"品色"则以正色、间色之分划成九大色系，对100余种传统色彩分别从源头、历史以及在政治、社会文化等层面进行解读；"鉴色"部分由"传世艺术品鉴"与"中国元素品鉴"两部分组成，以图鉴的形式，了解中国传统色彩在古时的应用；"配色"则是将传统的色彩文化与现代设计相结合，让世界感受来自中国的色彩之美。

编　者

目录

论色

品色

青

赤

黄

白

黑

鉴色之传世艺术

鉴色之中国元素

配色之现代应用

参考文献 / 二五〇

论色

"什么是色彩？"

"中国传统的色彩观是什么？为什么会和阴阳五行联系在一起？"

"五色论又是如何上升为艺术论的呢？"

"中西方的色彩观有何不同？又孰高孰低呢？"

什么是色彩？

　　什么是色彩？很难给其定性或归类于某一具体领域，因为色彩几乎涉及了心理学、哲学、宗教、史学、制度、民俗以及现代科学等诸多领域，从任何一个领域展开探讨，都足以成书立著。

　　近代关于色彩的应用，更多的是从视觉感官出发，从审美角度进行色彩的搭配与平衡。于是在19世纪衍生出了专门研究色彩产生、接受及应用规律的色彩学，以及专业开发和研究色彩的机构，如美国著名的彩通（Pantone）公司。

　　而拥有上下五千年历史的中国，对于色彩的研究，则可追溯至上古时代。流传至今的各类古籍中，自先秦之经、典，至宋、元以来的笔札、史论，都有关于色彩的记载。可惜篇目虽繁，却没有专门的典籍分门别类地归纳，想来这也是色彩之说涉及领域之广的缘故。

　　古人论及色彩，琐语片言，点到即止，颇有"道"不可道，言不在多而在妙的意味。而色彩本身就玄妙莫名，如"春心莫共花争发，一寸相思一寸灰"，试问一下何为"相思灰"？具体色值是多

少？其色相、色阶、明度和彩度又是多少？这些是西方色彩学中习惯的色彩表达方式，而中国人却在这说不出、道不尽的三个字中，体味到了不同的色彩，就像所谓的"留白"一样，是一种意境，虽然不是一个具体的颜色，却是每个人都能感受到的色彩，这就是古人对于色彩的理解方式。

所以说，色彩不是用一堆数字、几句文字就可描述清楚的，因为它是抽象的、是情绪化的。而色彩的这种性质早已被古人看透了，且往往会以色证理、以色明事。某些不便说、不能说、不好说的事理，常会以色来论证说明。

在思想百家争鸣的时代，以孔子为代表的儒家思想中就有着"恶紫之夺朱也，恶郑声之乱雅乐也，恶利口之覆邦家者"之说，以"色"与礼教中的"乐"相提并论，借色的"正""间"之分来阐述其对于"礼"的立场。（紫色为间色，朱为正色，用非正色顶替正色，有悖于礼法。）此时的"朱""紫"已不再是单纯的色彩了，而是被赋予了儒家礼学的政治思想色彩，也就是以色明理。

与儒家礼教连服饰着装都要遵循"衣正色，裳间色"*(《礼记》)*的色彩观不同，道家的老庄则推崇"五色令人目盲，五音令人耳聋""灭文章，散五采，胶离朱之目，而天下始人含其明矣"的"无色论"。即所谓的"不见可欲，使民心不乱"，不去看那些缤纷缭乱的色彩，视觉感官就会为之迟钝，心灵的愉悦也就不在乎于纵情声色，而是"见素抱朴""少私寡欲"。

这里的"色"也不是具体的什么颜色了，而是泛指所有伤害、有碍视觉真正享受的心理尘埃。这已不是简单的色彩学问了，而成

为了哲学概念。

看似道家的色彩观念是"无色无相"，其实恰恰相反。在"五色"中，老子最为推崇黑与白（阴与阳），并以色论道。自唐代以后的画论，其熟而反生，巧极反拙，绚烂之极归于平淡，不求工而自工的技法，在思维角度上与老庄如出一辙。从美学的角度而言，中国画的用色所遵从的最高原则，不是视觉的真实，即不是"相"，而是内心的"意"，所以后世南宗的水墨黑白画风的出现，实非偶然。

不论是儒家的以色明礼，还是道家的以色论道，都遵循着阴阳五行的学理。美学中的刚柔、动静、虚实等概念，正是阴阳观的引申，而色彩的构成及相互间的关系，则是五行生克的学问……这其中充满着中国东方玄妙色彩的神秘哲学，也正是中国传统色彩理论的基础。

回到最初的问题本身，什么是色彩？或者说什么是中国传统色彩？且不说其涉及领域之广，单是较之于西方的色彩学，与其可能更具"科学性"的数字式表达不同，在国人心中对于颜色的属性则更具"经验关联性"，一旦指认某种颜色代表某一概念后，其稳定性相当牢固，会不假思索地将社会观念、伦理道德注入自然色中。所以说研究中国的传统色彩，不能如西方那般刻意地定义某个具体数值，而更多的是关注于这些色彩的时代背景与人文风俗。

不得不聊的五色论

在聊中国传统色彩之前，先说说西方的色彩理论。

在西方，原色是指太阳光谱中的主要颜色，即红、橙、黄、绿、青、蓝、紫，也即七种"基本色"。在绘画领域中，所谓的原色，仅是指红、黄、蓝三色，即"三原色"，由此三种颜色调和可以生成其他各种颜色。

中国传统意义上的原色，既非"七"，也非"三"，而是"五"。即红（赤）、黄、蓝（青）、白和黑，这五正色是由"五行"所衍生出的色彩系统。

西方的间色特指由三原色中的两色相调和而产生的颜色，如黄与红调和后为橙，黄和蓝调和后为绿，红和蓝调和后为紫，此为"间色"或"第二次色"，第二次色还可以再调和而成为第三次色（再间色）。也就是说，西方的间色是指在原色与第三次色之间的"第二次色"。

我国传统色彩体系中的间色，是基于五行正位的五色之"间"

的色，其色是由五行生克的关系而产生，即南朝梁皇侃《论语义疏》"谓青、赤、黄、白、黑五方正色。不正谓五方间色，绿、红、碧、紫、骝黄是也"。

中国人对于"五"这个数字是颇有情结的，在春秋战国时期，五行学说就已登上了哲学舞台。所谓五行，即金、木、水、火、土，阴阳家还为其定义了相生相克的规律：金生水，水生木，木生火，火生土，土生金；金克木，木克土，土克水，水克火，火克金。在这个五行系统中，可以宇宙万物无所不通，所以也就衍生出了相应的五方说、五色说、五体说、五音说、五味说，而最为有名的当属战国时期阴阳家代表人物邹衍老先生的"五德始终说"。

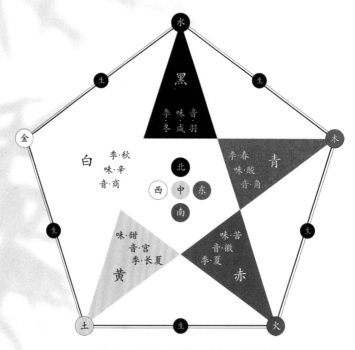

五方、五色、五体、五音、五味图

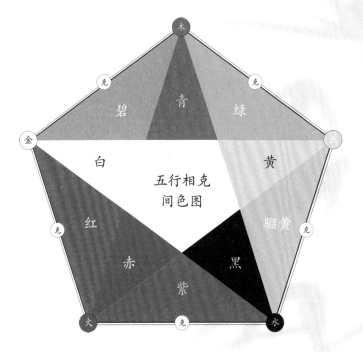

五行相克间色图

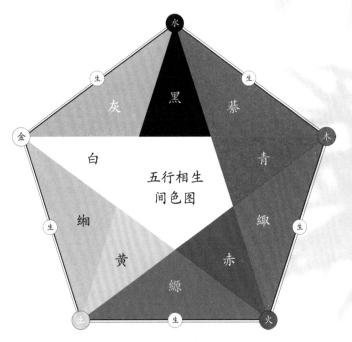

五行相生间色图

"始皇推终始五德之传，以为周得火德，秦代周德，从所不胜，方今水德之始，改年始，朝贺皆自十月朔，衣服旄旌节旗皆上黑……然后合五德之数。"（《史记·秦始皇本纪》）

当中国传统的五色观与五行挂钩对应后，便拥有了巨大的文化渗透力，不仅可以观色以测吉凶祸福，还可观色辨疾，甚至于朝代更迭也是有色征可循。

"五德"即"五行"之德，"终始"则是周而复始，循环无止，不同的"德"对应着不同的"色"，"五德"的循环交替也必然伴随着五色的更迭。

五德终始说，不仅为士大夫所倡导，帝王更是信奉不疑，并依"天兆"来定王朝的"色尚"。如此一来，推翻周朝（火德）的秦朝必为水德，那就崇尚黑色，而土克水，自然而然，汉朝就应该是土德，以黄色为尚，这一切也就都说得通了。

"五色论"与"五德终始说"，由先秦诸子创立，于秦汉时期形成规模，此后的各种色彩观念大都出自于此，可谓影响了中国历史数千年的文化思想模式。

艺术色彩论的创立

之前谈到了中国传统色彩理论是基于五行之说，汉代以前的色彩观更多的是服务于礼教，或是充满玄理的哲学观念。

直至魏晋迄于隋朝间的近四百年间，虽战祸连连，朝代更迭频频，然而文化领域却异常辉煌。南北朝时，国家从大一统走向分崩离析，从单一文化思想迈向多元文化交融，都为色彩习俗的变化提供了契机，北方拓跋氏的主政思想、色彩观念及习俗，自然与南方汉人大为不同。

在绘画领域，南朝齐人谢赫提出了中国画学派中最具影响力的"六法"，还有奠定了中国画论基础的南朝宋人宗炳，其"以形写形，以色貌色"的思想，开了中国山水画的先河。

在艺术创作方面，伟大的敦煌艺术也兴于此时。其时佛教传入中土，佛教中的色彩运用既不遵从"礼"，也不就范于"五行"，于是开启了色彩理念上新的风气。

基于南北文化的融合以及外来佛教思想的影响与催化，加之染术与颜料制造的进步，此时的色彩已开始成为艺术创作的元素，而不仅是作为"玄理"局限于服色的礼法。此后的画论中也有关于色

彩的论述，其思路虽仍没有脱离"五行""五色"的理念，但精神实质上却已有所区别，不再是用于以色明理、以色论道的哲学问题，而是艺术性的学问了。

这里需要说明一下，宗炳在其《画山水序》中所提出的"以形写形，以色貌色"，看似与西方的写实主义颇为相近，实则不然，只要品读宗炳对于欣赏山水画时需"应目会心"，方能把握"玄牝之灵"，及绘山水画时"以形媚道，畅其神韵"的主张后，即可知其仍是以"道"为精髓，以"儒"为外饰。

同样，谢赫于其《古画品录序》中提出六法："一气韵生动是也；二骨法用笔是也；三应物象形是也；四随类赋彩是也；五经营位置是也；六传移模写是也。"其中"随类赋彩"也似乎有着写实的意味。不过古人分"类"并不以科学为准则，如清代唐岱《绘事发微·着色》中："画春山，设色须用青绿""画夏山亦用青绿""画秋山用赭石或青黛合墨""画冬山用赭石或青黛合墨"，即可理解为春夏为绿、秋冬为青。可见如此分类是相当宽泛的，与西方写实主义严格忠于物体本色的"写实"还是有所差异的。

之所以对两位宗师的画论作一下说明，都是因为这"以形写形，以色貌色""随类赋彩"很容易被理解为西方的写实主义，解释说明一下实是为之后章节关于中西方色彩观中所涉及的"写实"与"写意"进行铺垫。

自魏晋迄于隋朝，于色彩观艺术化的思潮渐渐成为主流，只不过尚未形成洪流。色彩观大放异彩的时代是之后的唐、宋，由绚烂趋于平淡，于缤纷趋向单纯，那是传统色彩文化的巅峰时期，可在本书"鉴色"部分一窥端倪。

中西方色彩观的差异

这里要聊的是色彩观，而不仅仅是色彩本身。

一种观念的形成与发展，会受到诸多因素的影响，而地域文化上的差异更是体现得淋漓尽致。

在中国孔子提出"恶紫夺朱"及老子提倡"五色令人目盲"的同时代，古希腊思想家赫拉克利特也提出了用色需"艺术模仿自然"的原则，也就是所谓的写实派艺术。相对于赫拉克利特的用色观点，老子道家学派的出发点不是艺术，而是心灵上的学问，是哲学思想。

作为西方文艺复兴的代表人物，达·芬奇最先明确地指出"绘画是一门科学"。所以这门科学中的色彩也必须是科学的，对于色彩本身的属性，则需要通过化学、物理、光学等手段，去进行精微透彻的分析与探索。

而在中国，当色彩与"五行"挂钩，就已经被"玄"化了，天意、人运、礼法等莫不有与其相对应的色彩呈现，将大量非色彩的观念都融入这套"玄"化了的色彩理论系统之中。

就以"白"色为例，西方以其象征纯洁、和平，而中国的"白"却延伸至"空""无"的境界，其中包含着浓浓的哲学意味。

所以，对于从物理、化学、光学角度来研究色彩的西方理论，可以说"色彩即色彩"，而以"色源于五行"的中国，则"色彩不仅仅是色彩"，其中更蕴含了阴阴学、五行说、伦理学等概念。

如果说西方的色彩观是科学化的，中国传统色彩观是"玄"化的话，那么也可以说西方对于色彩的认识是比较客观的，中国则相对主观些，对应西方绘画的写实，中国画则更注重写意。

西方人的色彩审美，喜欢就色言色，而中国人则会自然而然地联想到色彩以外的范畴。就拿"黑白"来说，西方只是通过色相来对其进行定义，而在中国，黑、白还是道家阴阳的象征，也是"是非对错"的对立双方，这都超越了色彩本身概念的限制。

这种差异也在某些专业术语本意上有所体现，如"写生"一词，东西方都有，但其含义却是大相径庭的。按西方学说的解释，"写生"即如实地描绘客观物象，基本上就是等同于照相的"写真"。中国的"写生之道，贵在意到情适，非拘拘于形似之间者"，或"古人写生即写物之生意"，这里的"生"乃生机、生气之意。由此可见，西方的"写生"是个很严谨的概念，要遵从自然的颜色去赋色，须忠于对象的原始形态；而中国画中的写生，则是要表现出对象的生命活力。好比画竹，都知道竹子本为青色，可在水墨画中，浓淡相宜的黑色依然能够将竹子的生机盎然展现得淋漓尽致，观众的视角更多的是关注在形、意之上，反而忽视了色彩本身是否符合原生态。

刚刚提到了"自然"，中西方对"自然"一词都有未经人类社

会污染，如山水、花鸟等天然本真样貌的释义，然而在中国，"自然"也是"道"的另一种说法，即三国魏何晏所谓的"自然者，道也"，这又是中国独有的玄学思想。所以西方绘画"艺术模仿自然"可以理解为写实般的画皮，中国画则追求"神""妙"之"道"，是写意的画骨。

至19世纪后期，西方古典写实主义绘画的色彩观受到了挑战，色彩不再只作为完善"形"而用的辅助手段，而是一跃成为绘画的主角。此时的印象派及现代派，多从东方艺术中受到启示，不论中国古典绘画乃至书法，还是日本的浮世绘，对西方画家都有不同程度的影响。

近代国画大师张大千曾与毕加索有过交流，会晤期间，毕加索取出其临摹中国画的数十幅习作，张大千先生"一望而知为拟齐白石先生风貌"。

后来张大千先生在《张大千画语录》中谈及毕加索对中国艺术的神往时道："西人白人实无艺术！纵观寰宇，第一唯中国人有艺术，次为日本，而其艺术亦源于中国……予多年来惑而不解者：何竟有若许多中国人乃至东方人远来巴黎学习艺术？舍本逐末而不自知，诚憾事也。"

大师之言虽说长我中国人之志气，却也不能一言以概之中西方艺术孰优孰劣。凡性质不同的学理，都不宜以此非彼或以彼非此，就如俗话所言"文无第一，武无第二"一般。

艺术如此，色彩观亦是如此。

品色

中国传统色彩内涵丰富，随着时代的变迁或有不同的色相呈现，本章中所列的色值主要参考了中科院科技情报编委会名词室于1957年编写的《色谱》一书，以供读者参考。

青

"青，取之于蓝，而青于蓝。"

古人习惯将蓝色统称为青色，青作为五色观中的正色，位于东方，属木，象征着万物滋生的春天。

生活中青色无处不在，它是天空的颜色，是山川的颜色，也是湖水的颜色。

青，其实是一个非常东方的色彩，是一个充满温度、充满情感的色彩，是中国人骨子里的含蓄与淡泊。

一笔画丹青，一抹东方色。每当万物苏醒的时候，天地间最初的颜色就从青开始。

青

RGB：0-116-184
CMYK：100-31-0-15
HEX：0074B8

《释名》曰："青，生也，象物生时色也。"

一笔画丹青，一抹东方色。每当万物苏醒的时候，天地间最初的颜色就是从青开始。

青，五正色之一，位于东方，属木。

青，这个非常东方的色彩，是一个充满温度与情感的色彩。

青，可以是"苔痕上阶绿，草色入帘青"中的绿色，也可以是"君不见高堂明镜悲白发，朝如青丝暮成雪"中的黑色，更是"两岸青山相对出，孤帆一片日边来"中的那一抹墨绿。

在整个东方的色彩谱系中，青最为复杂，它不是一种颜色，而是一组色彩。

生活中青色无处不在，它是天空的颜色，是山川的颜色，也是湖水的颜色。

青，是中国人骨子里的含蓄与淡泊。

蓝

RGB：0-116-184
CMYK：100-31-0-15
HEX：0074B8

《说文解字》曰："蓝，染青草也。"

《诗经·小雅》曰："终朝采蓝，不盈一襜。"

这里的"蓝"是一种可以用来染色的蓝草，用蓝草制成的染料则称为靛，也称靛青。"青，取之于蓝，而青于蓝"，可见青是染料，蓝是制作染料的植物蓝草。

古人习惯把蓝色统称为青色，所以蓝也属于五正色之一，属木，位列东方。虽然位列正色，但蓝色的社会地位却不高，作为服色多为民间百姓的常见服色，就连古时会试不及格而被取消考试资格，所用蓝笔批写的公示也称为"蓝榜"，与金榜题名的红榜有着云泥之别。

自唐代始，蓝色逐渐从青色中分离出来，正式成为一种颜色名称。至元代，因蒙古族人崇尚苍狼，而苍为天蓝色，故元代的皇宫建筑都以蓝色琉璃瓦作为屋顶，以示上天与其的渊源。元、明时期代表古瓷精湛工艺的青花蓝，也源于此。

靛蓝

RGB: 5-79-116、
CMYK: 95-72-43-4
HEX: 054F74

靛蓝,即深蓝色,是中国历史最为悠久的民间色。

靛青是传统的植物染剂,由蓝草、蓼蓝、山蓝等植物的叶子或根茎提炼而成,此技法在中国已有三千多年的历史。古籍《夏小正》中记载:"五月启灌蓼蓝。"《周礼》曰:"地官,掌染草。"可见古人早已开始人工种植蓝草,并有专属机构负责管理。

古时染房在漂染的基础上产生了印染工艺,其中印染技艺又分夹缬(夹染)、蜡缬(蜡染)、绞缬(绞染)及灰缬(蓝印花布),其中的蓝即为靛蓝。

周朝在制定礼法时将靛蓝色定为庶民的服色,自此这浓重的深蓝色就成为中国数千年来最为普及、最为著名的代表色之一,西方称之为"中国蓝"。

湛蓝

RGB: 0-152-222
CMYK: 100-5-0-5
HEX: 0098DE

"湛"的本义是清澈透明。

湛蓝是大自然的色彩，既是明亮剔透阳光下清澈平静的水色，也是远邃无边的晴空天色。"水天清，影湛波平"，苏轼的这一名句，将水天一色描绘得淋漓尽致。

湛蓝在佛教中象征着纯正、明净清虚的至高境界，故而唐代诗人李白夜访寺院，冥坐潜思后会有"湛然冥真心"之念。

正因湛蓝色调明净气清，带给人心情愉悦之感，故古时"湛"也通"耽"，是为快乐之意，如《诗经·小雅·鹿鸣》中所言："鼓瑟鼓琴，和乐且湛。"

秘色，曾是瓷器行业中最有争议的一个色彩。所有的争议都源自诞生于晚唐，却失传于宋代的越窑精品青瓷。

越窑场址主要分布在浙江的余姚、上虞、绍兴、宁波一带，战国时期为越国领地，于唐代时改称越州，越窑也因此而得名。

越窑是中国南方青瓷的烧制重地，至宋代窑火渐熄，已历经了千年历史，传说中的"秘色瓷"也随之失传于世。

关于秘色之秘的说法一直存有分歧，一说为专供帝王御用而得名，另一说"秘"通"密"，是为密闭匣钵烧制而成。至于秘色本身，《景德镇陶录》一书中曾有"秘色窑，青色近缥碧"的遐想。

直至1987年法门寺地宫古物重见天日，其中十三件越窑瓷器与"衣物帐"（即清单）石碑上记载的秘色瓷相互对应，这才让世人真正领略到这种介于青白与青绿之间，富有玉质感的微妙之色。

缥色

RGB: 185-210-197
CMYK: 33-11-26-0
HEX: B9D2C5

《释名》曰："缥犹漂。漂，浅青色。"

《说文解字》记载："缥，帛青白色也。"

缥色，即浅青色。

古人用重染的方法，可以将织物染出由浅到深的白缥、浅缥、中缥及绀的不同蓝色。

除了漂染布帛，缥色还见于缥帙（古籍以缥色布帛作为书衣）、缥囊（古时用浅青色丝绸做成的书袋）、缥酒（浅绿色的美酒）……还有《笙赋》中"披黄苞以授甘，倾缥瓷以酌醽"的那一抹淡青色。

淡雅轻盈的缥，又通"飘"，即飞扬之意。《汉书》云："凤缥缥其高逝兮"，凤凰飞舞，消逝于虚无缥缈间，这恐怕是对缥色最有意境的描述吧。

绀色

RGB：88-88-120
CMYK：75-70-41-2
HEX：585878

　　《释名》曰："绀，含也，青而含赤色也。"意指绀色是深蓝中透红的色彩，是一种色感深沉且肃穆的蓝色调。

　　绀色作为服色，随着时代的变迁也有着不同的含义。在注重礼教的周代，绀色为斋戒时的服色，故而孔子认为君子不应该穿着镶有绀色和緅(zōu)色（黑中透红）衣边的服装（"君子不以绀緅饰"）。汉代女子礼服沿用了秦朝的深衣制，《后汉书·舆服志》中记载："太皇太后、皇太后、皇后入庙服，绀上皂下……"，即皇族贵妇人祭祀时须穿着上身为绀蓝色，下半身为皂黑色的服饰，以示庄重与敬畏天地。三国两晋时期，绀色文锦还是高级丝织品，及至后世，绀色已成为历朝庶民的服色之一。

　　绀色，在古代文人笔下也常用来形容深蓝中透着微红的天色，如宋人袁去华《金蕉叶·江枫半赤》中的那句"雨初晴、雁空绀碧"。

霁色

RGB: 87-195-234
CMYK: 61-7-9-0
HEX: 57C3EA

《说文解字》曰："霁，雨止也。"

霁，本义为雨后或雪后转晴时光明晴蓝的天色或风清月朗的夜色。

"暮景萧萧雨霁，云淡天高风细。"这是宋代词人柳永眼中雨后天色放晴的景象；"霁霞散晓月犹明，疏木挂残星"则是宋人林仰目中破晓时分雨霞退散后，明月残星孤悬天际时的那份静谧。

成语"光风霁月"，原是形容风雨之后皎洁的月色，后被引申为政治清明、天下安宁的世局，或是比喻人品的光明磊落与坦荡的心胸。

霁色，与同是形容天色的天青相比，清澈中更多了一丝明快洒脱之意。

吴须色

RGB：88-88-120
CMYK：75-70-41-2
HEX：585878

吴须，又名本吴须、唐吴须，是一种含有大量钴、锰、铁金属元素的矿土名称，也是陶瓷器釉彩用蓝色颜料的古称，西方称之为"东方蓝"。

吴须，原产自中国本土，早在2500多年前的战国时期，陶艺工匠就已懂得使用氧化钴作为着色剂。

由于吴须原料杂质太多，也受当时陶艺技术所限，吴须呈色较为灰暗，与人们推崇追求的"青"相去甚远。

直至元代，从西域引进了高纯度的"苏麻离青"，可以烧制出色泽浓重温润的青花蓝釉色，土产的吴须才渐渐被取代。

阴丹士林

RGB：87-195-234
CMYK：61-7-9-0
HEX：57C3EA

阴丹士林，一听就是外来语的音译。的确如此，阴丹士林音译自英文 indanthrene，是 20 世纪初从欧洲传入中国的棉布染料颜色。

民国初期，全国都在开展破旧立新运动，服装界于此时改良了清代旗袍，凸现女性性感曲线的新式旗袍应运而生。而号称"颜色永远鲜艳，炎日曝晒和经久皂洗不褪色"的阴丹士林（又称"洋靛布"），则成了搭配新式旗袍的时尚色彩。

在民国中后期，阴丹士林蓝布长袍短衣又在大学校园蔚然成风，成为高等学府中代表斯文持重的师生服色。

注：阴丹士林为近代传入中国的外来色，虽非中国传统色彩，却是近年来民国题材影视剧中的常见色，常有将其与靛蓝混淆之说，故此有必要说明一番。

石青

RGB：45-76-121
CMYK：89-75-35-1
HEX：2D4C79

　　石青，是一种天然矿石，有着玻璃般的光泽，研磨成粉就是中国传统绘画中应用最久、最广泛的矿物颜料。

　　在考古发掘的战国楚墓出土的帛画中，四色树木（青、赤、黑、白）中的青，即是以石青绘就。东汉时期，佛教艺术传至新疆，并开凿了中国最早的石窟——克孜尔千佛洞，其中以石青绘制的佛像，用光华和静谧烘托出和谐平静的佛教信仰之色彩。

　　石青矿石会因其不同纯度而呈现出不同色调的蓝，故在古籍中有空青、大青、绀青、白青之分，至明、清时期方才统一称为"石青"。

　　石青作为绘画颜料，于17世纪传入江户时代的日本，被称为"群青"。群青也是日本江户时代风行民间的浮世绘木版画的常用色。

提到天青色，立刻想到的就是柴世宗的那句"雨过天青云破处，这般颜色作将来"。的确，滂沱大雨后天空放晴的那片青蓝，会带给人无法言喻的愉悦之感。而那被赋予诗意却已失传的柴瓷，更是披上了一层神秘的色彩。

　　天青色，清澈却不张扬，伶俐而不圆滑，也是古人用来象征光明磊落的颜色。"君子之心事，天青日白，不可使人不知"*（《菜根谭》）*。正如北宋的包拯、大明的海瑞，为人君子坦荡荡，守法清廉，刚正不阿，才会被民间誉为"青天"。

　　时至今日，一曲"天青色等烟雨，而我在等你"，更是赋予其一丝浪漫相思的色彩。

青花

RGB：42-83-144
CMYK：80-55-0-30
HEX：2A5390

　　青花蓝，是中国瓷器艺术中最著名的一种釉色，也是闻名中外的中国传统工艺颜色之一。

　　中国瓷器的品种，在元代之前以白瓷和青瓷居多。蓝色青花瓷最早出现于唐代，至元代时烧瓷工艺达到了巅峰，也因为元朝统治者对于蓝色的尊崇，元青花开创了中国独有的青花瓷艺术的黄金时代。

　　青花蓝，如宝石般晶莹圆润，其核心取决于其青花釉料（金属钴）的品质。元代之前，钴料多来自中国浙江、江西、福建等地的钴矿，因其中含有氧化锰且多杂质，加之受当时工艺所限，致使早期的青花色泽灰暗。后从西域波斯大量引进一种名为"苏麻离青"（音译）的钴料，其质量好，纯度高，烧制出的釉蓝色通透悦目。

　　元代在江西景德镇设立官窑，大量使用苏麻离青烧制色泽高雅大气的青花蓝釉，自此闻名世界的元青花终于问世，而景德镇也成为中国制瓷业的中心。

景泰蓝

RGB：0-78-163
CMYK：100-70-0-0
HEX：004EA2

　　景泰蓝，指的是珐琅彩器上的一种蓝釉色，因明代景泰年间所烧制出的晶莹蓝色最为悦目，故称这种珐琅色彩为景泰蓝。

　　珐琅工艺在中国元代时期，由西域大食传入中原。珐琅彩釉料由砷、硼、金、锑等多种氧化金属矿物质配制而成，在高温下会产生不同的色泽，成品具有玻璃般的光泽和瓷的细腻质感，色彩绚丽，是中国传统彩绘瓷器中最负盛名的品类之一。

　　珐琅彩瓷工艺从明代的景泰蓝开始，至清代时达到巅峰，发展出了艳丽七彩，同时还借鉴了西方的油画技法和题材，开创了"堆料"的新技法。

琉璃蓝

RGB：34-64-106
CMYK：72-45-0-60
HEX：22406A

琉璃，是人类最早使用的人造材料之一。据考古研究，早在公元前 2500 年至公元前 1000 年之间，中东美索不达米亚平原地区就有了琉璃质地的饰品与器皿，之后制作琉璃的工艺技术由西域作为贡品传入中原。

琉璃在古籍中有着流璃、瑠璃、琉黎或瑠璨等多种称谓，其实都是西域波斯、龟兹等国外来语的音译，至西汉张骞通西域后方统一名为"琉璃"。

琉璃蓝是指呈湛蓝色琉璃的颜色，多用于饰物或古建筑中的装饰建材，色感庄严持重。位于北京市东城区的天坛，就是以蓝色琉璃瓦铺盖屋顶，象征着至高无上的青天，是明清两代帝王祭天、祈福的重要场所。

孔雀蓝

RGB：43-38-128
CMYK：97-100-23-0
HEX：2B2680

孔雀蓝，取自珍禽孔雀美丽羽毛的颜色，蓝中略泛紫色光泽。

孔雀原生长在印度、尼泊尔一带的亚热带森林中。在古印度，孔雀向来受到人们的赞美与礼敬，孔雀蓝则是代表皇室的颜色，象征着高贵、美丽与优雅。

据《汉书》记载，孔雀最早传入中原是南越王呈献给西汉皇室的贡品，名为"孔爵"。唐代时受佛教思想的影响，孔雀蓝代表着智慧与明净，在敦煌石窟中唐时期的壁画中，就绘有振翅开屏、婆娑起舞的孔雀彩图。

古瓷在烧制时，将少许的金属钴加入绿色发色剂氧化铬中，就会呈现出鲜艳的孔雀蓝色，相比于青花蓝更为优雅。

赤

　　赤色是火焰之色、太阳之色、血液之色，是华夏先民最早膜拜的颜色，也是我们始终眷恋的中国红色。

　　在中国传统的五色观色彩理论中，赤为正色，属南方，从火。五千年来尚红习俗的演变，记载着中国人的心路历程。

　　正衣冠，点朱砂，从十里红妆到状元锦袍，象征吉祥、喜庆、婚嫁、热情的红色总伴随着人生大事，与我们走过一生。

赤

RGB: 224-34-40
CMYK: 0-95-83-5
HEX: E02228

《尚书·洪范》曰："赤者，火色也。"

《说文解字》曰："赤，南方色也。"

《释名·释采帛》记载："赤，赫也，太阳之色也。"

赤色，红炎似火，又艳如骄阳，是华夏先民最早膜拜的颜色之一，也是中国传统色彩理论中五正色之一，"南方谓之赤"（《周礼·考工记·画缋》）。

传说上古时期姜姓部落首领由于懂得用火而得到王位，故被称为炎帝，亦被后人尊称为赤帝。至周代，《吕氏春秋》中记载："及文王之时，天先见火，赤乌衔丹书集于周社……故其色尚赤，其事则火。"正式开启了五德终始说的往复循环。

赤色虽属红色，但它的多义却给红色的热情、喜庆平添了些许压抑，如"赤字""赤脚""赤贫"等。好在还有"赤诚"这一份真挚的情感表达。

红

RGB：207-0-45
CMYK：0-100-75-15
HEX：CF002D

《说文解字》："红，帛赤白色也。"

红，本义原指女子从事抽丝纺织与缝纫等手艺劳动，故有女红的称谓。

周代末期，"红"逐渐演变成代表赤色系列的泛称。至唐代时，"红"正式成为一个专有颜色名词，独指亮丽鲜艳、色泽耀目的红色，成为中原汉民族最讨喜的颜色。

红色在传统五色观中与赤色同属正色，位列南方，属火。历届属火德的朝代中，明朝是最典型的崇尚红色，明教兴于南方，国姓又为朱，故明代的政治文化倡导使用象征火的红色。永乐大帝朱棣迁都北京，修建皇城时将围墙涂成朱色以示皇权，自此朱红色成了皇室建筑的专用色。

在中国民间传统风俗中，凡是与节日、喜庆、吉祥、好运等相关的事宜，都少不了红色的身影：发红包、戴红花、辞旧迎新时放的大地红（鞭炮）……

红色，贯穿了整部华夏历史，渗透至各个领域，是中华传统文化的深厚底色。

朱

RGB: 224-34-40
CMYK: 0-95-83-5
HEX: E02228

　　《山海经·大荒西纪》记载："盖山之国有树，赤皮枝干，青叶，名曰朱木。"

　　朱，最初是代物而非色名，俗语中的"近朱者赤"，其中"朱"是指颜料，而"赤"才是具体的颜色。后将"朱"亦视为颜色名，纳入代表南方的赤色系中，所以传说中镇守南方的神兽凤凰也称朱雀。

　　朱色在古时是代表尊贵的色彩，是帝王专用服色。

　　在建筑用色中，古时王公贵胄喜欢将府邸的正门漆为红色，是为朱门，以彰其显赫的地位。当然，也有众多人坐享荣华富贵，却也往往德不配位，要不何来"朱门酒肉臭，路有冻死骨"之说。

　　古时还有"朱批"与"蓝批"一说，朱批一般是指皇帝用朱砂红笔批阅的奏折，称为"朱批谕旨"；蓝批则是大臣的批示，大臣经过商量，代替皇帝批阅奏章，或者修改皇帝不正确的旨意。

丹

RGB: 207-0-45
CMYK: 0-100-75-15
HEX: CF002D

《山海经》曰："丹以赤为主。"一句话就将"丹"列入了正色赤的序列之中。其实丹色红中带黄，秋天橘红的枫叶（丹枫）将这种颜色体现得淋漓尽致。

"丹"本指丹砂或朱砂，是古代巴越地区出产的一种赤色矿石。丹砂在中国传统道教中占有重要地位，古代术士以其炼取仙丹以求长生不老，而神仙居所则称为"丹丘"。

"丹"与"朱"往往密不可分，"以朱色涂物曰丹"，故皇帝的诏书为丹诏，出行的御驾叫丹跸，连奖赏功臣的免罪诏书也称为丹书铁券。

丹色，是画家笔下诗情画意的丹青之色，也是"留取丹心照汗青"的忠贞爱国之色。

赭色

RGB：189-72-42
CMYK：0-77-77-28
HEX：BD482A

《说文解字》曰："赭，赤土也。"即土壤中含有氧化铁元素而呈现暗红色的土地。

赭色，红中带褐，在中国古时也被归为代表南方的赤色系中。

赭土（赭石）在世界各地都有广泛的分布，是原始人类随手可得的自然矿物颜料。现在发现的全球各地的原始岩画，多为原始人类以动物血液混入赭土作为颜料而画的，因化学成分稳定性强，故时隔千年仍清晰可辨。我国著名的敦煌石窟壁画，其中也大量地使用了赭色作为背景色。

赭色虽列于正色赤中，作为服色在初期（周代）却是囚服的颜色，是象征低贱的色彩。至五代十国的战乱时代，褐红色的赭袍则又成为将士浴血沙场的战袍。

茜色

RGB：191-59-83
CMYK：26-89-56-0
HEX：BF3B53

　　茜即茜草，也称蒨草。《周礼注疏》中记载："蓝以染青，蒨以染赤。"说的就是茜草根茎中含有红色素，可作红色染料用于布帛漂染。

　　茜草主要分布于我国东北、华北、西北和四川及西藏等地。《汉官仪》中载："染园出栀茜，供染御服。"可见茜草在汉代时已人工培植作为染布之用。在对汉代马王堆出土的织物进行研究分析后发现，其中的深红色即是用茜草加以明矾催媒而染。

　　茜色，色泽偏暗却又不失俏丽，茜色服色向来是古时少女最为钟爱的色彩，"茜袖捧琼姿"也好，"茜裙二八采莲去"也罢，总是洋溢着青春活泼的气息。

绛色

RGB: 119-23-28
CMYK: 50-100-100-29
HEX: 77171C

《说文解字》："绛，大赤也"。

绛，原是一种织物，《晋书·礼志下》："绛二匹，绢二百匹。"

绛，也是一种颜色，是用一种名为绛草的植物提炼出的红色染料。《尔雅》中记载："绛，绛草也，出临贺郡，可以染。"

绛色作为服色，在唐宋之前多作为军装服色，用以彰显将士的阳刚杀气，唐宋时则成为皇帝官家的朝服，至清代乾隆时期更是被推崇为"福色"，被视为赏心悦目、福气旺盛的色彩。

绛色，在文人心中又被披上了香艳与凄美的薄纱，因一句"白雪凝琼貌，明珠点绛唇"演化出的词牌成就了诸多的名篇佳作，而那一株泣血的绛珠仙草更是达到了古典爱情小说之巅峰。

桃色

RGB: 235-110-165
CMYK: 0-70-0-0
HEX: EB6EA5

桃树原产自中国，早在战国时期的《尔雅·释木》中就有"旄，冬桃；榹，山桃"的记载，表明我国人工种植桃树已有数千年的历史。

《诗经·周南·桃夭》："桃之夭夭，灼灼其华。之子于归，宜其室家。"这可能是中国诗歌史上第一次用鲜花比喻姣美姿容的女子，而这里的鲜花正是妖冶娇媚的桃花。

桃色，即桃花的粉红色，自古是象征爱情的色彩。时至今日，仍有单身男女佩戴桃色手链，以催桃花运，期待爱情的降临。

桃色明艳浪漫，自然也是文人雅士笔下借以抒情不可或缺的色彩。"去年今日此门中，人面桃花相映红；人面不知何处去，桃花依旧笑春风""忽逢桃花林，夹岸数百步，中无杂树，芳草鲜美，落英缤纷……"同是桃花，却因诗人心境不同，而赋予了惆怅与浪漫的不同感受。

曙色

RGB: 203-70-1
CMYK: 0-81-100-20
HEX: CB4601

《说文解字》曰："曙，晓也。从日，署声。"

曙色即是旭日初升时金光万丈的日光之色，红中透黄，绚烂夺目，又被称为"东方红"。

宋代词人李清照《菩萨蛮·归鸿声断残云碧》中："角声催晓漏，曙色回牛斗。"虽然曙光绚丽，却也抵不过心中那一片惆怅沉郁之色，也正是这种强烈的色彩对比，更凸显出了词中的意境。

曙色也是国画颜料中的常用色之一。唐代时期女子盛行浓妆艳抹，画匠也多以赭石与蛤粉调制出如橘红般的曙红色来渲染画中人物的面色。唐代画家周昉的传世名作《簪花仕女图》中，即是以曙色为画中的仕女妆容，真实地反映出当时女性的审美风尚。

暮色

RGB：223-113-64
CMYK：0-65-72-10
HEX：DF7140

暮，古字通"莫"。《说文解字》曰："莫，日且冥也。从日，在草中。"即是太阳西下，天色将晚之意。而暮色，也就是日夜交替时大自然呈现出的那一抹朦胧的橘红色。

"烟中列岫青无数，雁背夕阳红欲暮。"寥寥数字就将思绪带入那一幅美丽动人的暮色晚景之中。

暮色虽美，却也常常用来形容人生晚年时不我待的惋惜之感叹。如屈原《离骚》中"惟草木之零落兮，恐美人之迟暮"，叹惜美人的芳华已逝。

也正因为如此，虽同属热情活力的红色系，暮色却没有蓬勃之朝气，更多的是"暮气沉沉"的压迫之感。

胭脂

RGB：150-40-50
CMYK：44-96-84-10
HEX：962832

　　胭脂，可以说是古时女性必不可少的化妆用品，但却非中原汉人所发明。古籍中亦称胭脂为焉支、烟支、燕支、燕脂等，其实都是匈奴语的音译，所以胭脂算是来自西北游牧民族匈奴地区的物品。

　　《古今注》："燕支……出西方。"《中华古今注》："以红蓝花汁凝作燕脂，以燕国所生，故曰燕脂，涂之作桃花妆。"《西河旧事》中记载："焉支山出丹。"这里的"丹"指的就是用红花、茜草或紫梗等植物研捣成汁再凝制而成的暗红色的涂料，匈奴女性以其涂于嘴唇和面颊作美颜之用。

　　大约在汉代，胭脂从西北地区传入中原，成为汉族女子妆台上的必备之物。至南北朝时期，人们将牛骨髓、猪胰等动物油脂加入其中，制成稠密润滑的脂膏，由此"燕支"遂成了"胭脂"。

妃色

RGB: 224-87-55
CMYK: 14-79-79-0
HEX: E05737

妃色，亦称妃红色、杨妃色、湘妃色，是一种淡红色。

古时"妃"也同"绯"，虽都属于红色系，但妃色偏淡而绯色稍深，常常用来形容女子微微泛红的脸颊。

妃色也是古时闺中女子喜爱的服色，相较于石榴红的鲜艳耀眼，更显内敛而含蓄。

妃色在古时指女色。《汉书·贾谊传》记载："及太子少长，知妃色，则入于学。"隋唐经学大家颜师古批注："妃色，妃匹之色。"这里的"妃匹"，即指婚配之事。

石榴红

RGB：200-58-69
CMYK：0-90-65-0
HEX：C83A45

石榴，原产自西域波斯，相传是汉代张骞出使西域时，从安石国将石榴种子带回中原。

石榴红，即是石榴果肉色，呈深红色。因石榴果肉粒多，在中国民间自古即视其为吉祥物，取其"多子多福"之意，常常在织品、器皿、装饰上可觅其踪迹。

石榴花有红、黄、白三色之分，其中以红色最为讨喜，每年五月花开时，成片的红色极其鲜艳耀眼，唐代杜牧《山石榴》："似火山榴映小山，繁中能薄艳中闲。"

石榴花除具观赏性外，也是历代衣饰的重要染料。大红裙可衬显女子的风情万种，明艳之色也寄托着女儿的情思。唐代万楚诗云："红裙妒杀石榴花"，可见其时红裙的风靡景象。

俗语"拜倒在石榴裙下"，虽多有贬义，石榴裙却也成为貌美女子的代名词。

樱桃红

RGB：190-53-83
CMYK：33-91-58-0
HEX：BE3553

　　樱桃，古名莺桃，据说是因为黄莺喜欢啄食其果实而得名。《滇南本草》中记载："樱桃，旧不著所出州土，今处处有之，而洛中、南都者最盛。"

　　樱桃红色因近似于鲜亮的红樱桃而得名，色泽俏丽，给人娇艳欲滴的感觉。

　　正因樱桃的璀璨绚丽，自古以来就是文人墨客笔下常客，如唐代诗人李贺《美人梳头歌》："背人不语向何处，下阶自折樱桃花。"还有南宋词人蒋捷的："流光容易把人抛，红了樱桃，绿了芭蕉。"最妙的不过白居易赞其爱姬的那句："樱桃樊素口，杨柳小蛮腰。"

　　樱桃红在民风开放的唐代，与石榴红一样，都是年轻女子喜爱的服色，象征着爱情、幸福和甜蜜，更具珍惜之意。

牡丹红

RGB: 198-22-105
CMYK: 21-97-30-0
HEX: C61669

　　牡丹是中国固有的花卉，根据古籍记载，牡丹在我国有着悠久的人工培植历史。

　　牡丹在秦汉时主要为药用，在《神农本草经》中称之为丹皮。至南北朝时开始将野生牡丹移植到庭园中，作为观赏花卉培植。

　　"唯有牡丹真国色，花开时节动京城"，唐代诗人刘禹锡的这首传诵千古的《赏牡丹》，即是赞颂代表国色的牡丹红。后相传女帝武则天诗诏百花斗雪竞放，唯牡丹抗旨不开遂被纵火焚烧并弃于洛阳，故又称"洛阳红"。

　　牡丹经过历代花匠培植，至宋代时已有数十类品种，其中不乏有如绿豆色的"豆绿"和近似黑色的"黑剪绒"。北宋诗人欧阳修在其《洛阳牡丹记》中就有过一撮红、鹤翎红、朱砂红、玉板白、多叶紫、甘草黄、以色著等对于牡丹花色的描述。

　　牡丹花色虽多，唯独代表荣华富贵的牡丹红最受古人推崇。

玫瑰红

RGB：173-0-3
CMYK：0-100-100-35
HEX：AD0003

玫瑰别称刺玫花，古时也称"离娘草"。

玫瑰花色鲜红狂野，在中国古代文人雅士的笔下就曾有"折得玫瑰花一朵，凭君簪向凤凰钗"（唐·李建勋《春词》）的诗情画意，是象征爱情的花色，也是品格自高的花色。这与古希腊视红玫瑰为浪漫爱情的化身有着异曲同工之妙。

玫瑰作为庭园观赏花卉，人工栽培的历史可以追溯至西汉时期。因其与月季、蔷薇同属蔷薇科，花形又十分相似，世人便多有联想。宋代诗人杨万里便有《红玫瑰》诗云："非关月季姓名同，不与蔷薇谱牒通。接叶连枝千万绿，一花两色浅深红。"谓之"天艳三色"似不为过。

玫瑰品种繁多，花色也不尽相同，本书中就有玫瑰红与玫瑰紫之分，想来"红得发紫"也是如此。

苏枋色

RGB：176-95-66
CMYK：0-60-60-37
HEX：B05F42

苏枋，亦称苏木，是原产于东印度地区及中国云南、广东、广西等南方地域的一种热带灌木类植物。其树中含红色素，可染纤维，是古代中国主要的红色植物染料之一。

我国以苏枋染红的历史悠久，西晋嵇含所著《南方草木状》中记载："苏枋，树类槐花，黑子，出九真，南人以染绛，渍以大庾之水，则色愈深。"可见，以苏枋染红在中国南方由来已久。

《天工开物》中也有关于用苏枋漂染纺织品的详细方法："用苏木煎水，入明矾、梧子。"即以苏枋木煮水，加入明矾（媒染剂）和五倍子，布帛经过反复漂染后会呈现出深浅不同的红色。

苏枋渍染织物的方法，大约在唐代后期传入日本，在日本的传统色彩中称其为朱枋色。

十样锦

RGB：244-171-172
CMYK：4-44-23-0
HEX：F4ABAC

十样锦，其色近似于粉红色唐菖蒲（一种鸢尾科多年生草本植物）的花色。

唐菖蒲原产自南非好望角，何时引进至中国尚不可考，不过国人却因其代表爱恋、浪漫的花语，以及那红中透白的一抹粉，给它冠以"十样锦"这个中国传统色彩的名字。

十样锦，也是一种粉色纸笺的名字。相传唐朝女诗人薛涛，居于浣花溪畔，以草木为材，将纸张染成浪漫的粉色并制成信笺，写诗寄情，风雅之极，世称"薛涛笺"。在民风开放的唐代，将情诗书写在这一方粉色信笺之上，并叠成"同心方胜儿"赠予心爱之人作为爱情信物，已成为当时的风尚。

时至清代，寄情于十样锦依然是文人的传统与喜好，如张玉珍《南楼令·密雨润花枝》："十样锦笺题旧恨，题不了，苦相思。"

黄

　　天谓之玄，地谓之黄，天地玄黄是华夏先民对于盘古初开混沌天地原始色彩的最初认知。

　　在传统的五色观中，黄色属土，代表着孕育万物和繁衍中华民族的大地，是华夏先民敬畏膜拜的对象。相对于位列四方的其他四色，黄色位居中央，象征着至高无上的权力。

　　《史记·五帝本纪》司马贞索隐曰："有土德之瑞，土色黄，故称黄帝。"上古时期尚火的神农氏（炎帝）联合轩辕氏（黄帝）打败了蚩尤族，正式定居中原地区，故后世汉族自称炎黄子孙。

　　黄色，作为曾经的皇家帝王御用至尊之色，始终彰显着雍容华丽的尊贵气象。

黄

RGB: 255-217-0
CMYK: 0-15-100-0
HEX: FFD900

《说文解字》曰："黄，地之色也。"

《释名》曰："黄，晃也，犹晃晃，像日光色也。"

《论衡》记载："黄为土色，位在中央。"

黄色，是代表中央的五正色之一，在中国传统色彩文化中地位崇高，既是华夏民族繁衍生息、孕育万物，使华夏民族得以繁衍生息的大地的象征，也代表着上天光明的太阳。

黄色也是中国最古老的布帛染色与绘画颜料用色之一。

作为服色，在隋唐之前，黄色并非帝王御用之色，直至隋文帝登基后才定黄色为九五至尊的龙袍专用色。此时黄色被赋予了至高权力、正统、光明的政治色彩。

至于黄色在中国传统绘画中的应用，不论是植物性的柘黄、栀黄，还是矿物性的石黄、雌黄，都是历代画师笔下的常用色。

明黄

RGB：255-239-63
CMYK：0-3-80-0
HEX：FFEF3F

明黄，是一种色彩纯度高的冷色调黄色，曾是清朝历代皇帝的朝服御用之色。

《读通鉴论》中记载："开皇元年，隋主服黄，定黄色为上服之尊，建为永制。"即从隋文帝杨坚始，黄色成为九五至尊的专用色。至唐高祖时，则明令臣民不得僭服黄色衣物，违者以死罪论处。

清代皇帝推崇汉文化，认同黄色位于五色正中的地位，同时为了与前朝有所区别，于是改已沿袭千年的柘黄色为明黄色。而所谓的"黄马褂"则是皇帝对皇族、御前大臣及有功勋的官员最高级别的赏赐。

随着 1911 年清王朝的灭亡，作为清朝皇室御用二百余年的明黄色，其皇权封建色彩逐渐褪色，回归民间。

琉璃黄

RGB: 240-200-0
CMYK: 0-18-99-9
HEX: F0C800

　　琉璃黄，主要是指古代皇家建筑所用的琉璃瓦片的色泽，其象征着正统、皇权、光明与辉煌。

　　琉璃古时亦称流璃或瑠璃，传自西域。《魏书·西域传·大月氏》中记载："其国人商贩京师，自云能铸石为五色琉璃。于是采矿山中，于京师铸之。既成，光泽乃美于西方来者……"。

　　宋代关于建筑工程制法与准则的官方书籍《营造法式》中，正式将以黄丹、铜末及洛河石烧制而成，呈黄、绿色的琉璃瓦片称为"琉璃瓦"，为宋朝皇家建筑中专用建材及御用颜色。

　　元代建都燕京后，在京城设有琉璃厂，专门烧制宫廷专用的琉璃砖瓦，因其崇尚苍狼，故以蓝色琉璃居多。至明清时，黄色琉璃则成为宫殿、皇陵的御用砖瓦之色。

　　时至今日，流连于紫禁城中，那错落有致的金黄色琉璃瓦顶，与天坛的琉璃蓝依旧相映生辉。

琥珀色

RGB：195-102-37
CMYK：30-71-94-0
HEX：C36625

《博物志》中记载："松柏脂入地千年化为茯苓，茯苓化琥珀。"

琥珀，即为上古时代松柏树脂的化石。琥珀色泽光润，呈透明胶质的黄棕色。

琥珀因由松柏树脂而成，故带有香气，在古时被视为珍贵的香料，正如宋代苏轼在其《南歌子·琥珀装腰佩》中所云："琥珀装腰佩，龙香入领巾。"

晶莹剔透的琥珀色，向来是古时骚人墨客形容美酒的色彩，其中酒仙李白的"兰陵美酒郁金香，玉碗盛来琥珀光"最为豪放，也不乏李清照"莫许杯深琥珀浓，未成沉醉意先融"的婉约之情。

琥珀也是佛教七宝之一，是为净六尘、摄六根的禅修圣物，故琥珀色在佛教密宗清修中是财运的象征。

土黄

RGB: 5-79-116
CMYK: 95-72-43-4
HEX: 054F74

　　土黄，是华夏先民接触到的最古老的大自然的色调之一，是象征大地的颜色。天地玄黄，黄色位居五位之中，代表着正统与至高无上。

　　土黄色取之大地土中，因此有着质朴、粗犷、原始与阳刚的色彩性格。

　　古代绢画多用土黄色为衬底，可使"气色湛然可观，经久逾妙"。另古时朝廷张榜告示的纸张也用土黄染色，是为"黄榜"。据明代《宛署杂记·宫禁》中记载："隆庆六年，穆宗敬皇帝大行礼。巾帽局成造梁冠等件，合用麻布等料……榜纸三百八十九张，每百张银一两；土黄一斤，银三分。"

檗黄

RGB：0-152-222
CMYK：100-5-0-5
HEX：0098DE

　　檗黄，取自黄檗树皮中的汁液，是中国古代制纸时所用的染纸颜料。檗黄纸因其色感庄重典雅，是古代文人书写作画时最喜爱的纸张。

　　南宋《洞天清录》记载："硬黄纸，唐人用以书经，染以黄檗，取其辟蠹。"这里的"染以黄檗"即是《齐民要术·杂说》中所提到的"染潢"。同时也指出了黄檗染纸的另一作用：辟蠹（黄檗树汁中含有生物碱，可防虫蛀）。

　　正因为黄色的庄重典雅，又身为五正色之一，且黄檗防蛀，故古时抄写佛典或道经时多用黄檗纸。在敦煌石窟的藏经洞中发现的以黄檗纸所抄写的古老经文，至今仍完好保存，黄檗功不可没。

鹅黄

RGB：235-196-0
CMYK：0-25-100-2
HEX：EBC400

鹅黄，顾名思义，就是家禽鹅嘴或鹅蹼的颜色，是一种略偏红的暖黄色。

古时，鹅黄色深受年轻女子的喜爱，或是"爱着鹅黄金缕衣"的服色，或是将黄色颜料染、贴于额间的妆容，所以鹅黄又名"额黄"。

南北朝时，受佛像涂金的启发，女子在额头双眉之间点上黄色颜料以作妆点，称为"佛妆"。国人耳熟能详的《木兰诗》中就有对这种妆容的描述："脱我战时袍，著我旧时裳。当窗理云鬓，对镜帖花黄。"可见额黄已成为当时的时尚美妆。

如此清新脱俗的明亮暖黄之色，自然少不了文人雅士对其的钟爱，于是就有了"杨柳董家桥，鹅黄万万条"的早春，"秧田百亩鹅黄大"的初夏，满眼"新染鹅黄色未干"的鲜花，当然还有饮不尽"酒色注鹅黄"的美酒佳酿。

《释名》曰："缃，桑也，如桑叶初生之色也。"

《说文解字》曰："缃，帛浅黄色也。"

缃，即是一种略带青涩的浅黄色。

缃色，既是《陌上桑》"缃绮为下裙，紫绮为上襦"中采桑女子的服色，也是《广志》中"皮肥细，缃色"的岭南阳桃，还是《茶经》中"其色缃也，其馨欸也"的上好茗茶。

缃色，也是满溢着书卷气息的颜色。古人最早用来记录文书的黄色竹简称为缃简，以缃色绢帛书写的卷宗称作缃帖，用浅黄色绸子做的书封叫作缃帙……

如此文雅轻盈的缃色一直沿用至清代，后被如今平淡无奇的"浅黄色"代之，虽浅显易懂，却少了些许诗意。

柘黄

RGB：244-161-53
CMYK：6-47-82-0
HEX：F4A135

柘黄，又称杏黄，是一种略显红色的暖黄色。

古人从柘树中提取黄色汁液作为染料，以其浸染的衣物称为柘黄衫或柘黄袍。相传柘黄染色的织物在暗光下会呈现赭红色，炫目引人，因此受到了隋文帝的钟爱，是以"着柘黄袍，巾带听朝"，于是柘黄自隋唐始为帝王的服色。

唐代初期，柘黄虽受宫中宠爱，却并未将其垄断为帝王专用色，而是臣民"仍许通着黄"（《旧唐书·舆服志》）。直至唐高祖李渊武德年间方明令禁止，《野客丛书》记载："唐高祖武德初，用隋制，天子常服黄袍，遂禁士庶不得服，而服黄有禁自此始。"由此，黄色成为中国历史上最具权威与正统地位的政治图腾色彩。

以柘黄作为天子服色的传统一直维持到清代，满人为了区别于前朝才改柘黄为明黄色。

雌黄

RGB：248-183-81
CMYK：5-36-72-0
HEX：F8B751

雌黄是一种呈橙黄色的单斜晶系矿石，主要化学成分是三硫化二砷，常与矿物雄黄共生，故有"矿物鸳鸯"之说。

因雌黄含砷量极高，自古是制取砷、硫黄以及炼金术中的主要矿物用料。在中国古代炼丹术中，习惯将硫黄、雌黄及雄黄合称"三黄"，视为重要药品。

古时的沙州，即敦煌地区的古称，当地以盛产朱砂及雌黄而闻名，古代画工因地制宜，就地取材，于是雌黄就成了石窟彩绘壁画中常见的矿物颜料之一。

古时文人墨客最喜爱用黄檗纸，所以颜料雌黄也是古人撰书校对时所用的涂改色，故而有"信口雌黄"一说，意指不负责任地胡乱编排，刻意地掩饰真相。

　　栀黄，是由栀子果实的黄色汁液渍浸织物所染出的颜色，是一种偏红的暖黄色。

　　古时"栀"通"卮"，《史记·货殖列传》记载："若千亩卮茜……此其人皆与千户侯等。"可见自汉代时，千户侯等级的贵族士豪就已开始了人工大面积培植栀子花与茜草等染料植物。《汉官仪》中记载："染园出卮茜，供染御服"，则看出尚黄的汉朝皇帝对于栀黄色的钟爱。

　　《尔雅翼》曰："卮，可染黄……故染字从木。"又《说文解字》记载："染，从水，水者所以染。从木，木者栀茜之属。从九，九者染之数也。"由此可知，"染"的原意是将布帛以栀子、茜草之类植物为染料，用水漂染数次，可见栀子、茜草应该算是草本植物染料家族中的鼻祖了。

藤黄

RGB：40-40-40
CMYK：81-77-75-54
HEX：F4B12A

　　藤黄，取自南方热带林中海藤树的树脂，是具有高透明度的一种鲜黄色。

　　据《本经逢原》中记载："藤黄性毒，而能攻毒，故治虫牙蛀齿，点之即落。毒能损骨，伤肾可知。"故藤黄虽然明艳，却不可作染料，只能作为国画颜料来使用。

　　藤黄属于有机性颜料，绘画着色后不易褪色，如敦煌石窟彩绘壁画，虽历经千年，其中藤黄色料至今仍明亮鲜艳。

　　古代画师对于藤黄色的运用颇有心得，《洞天清录》中记载，画家点睛，须"先圈定目睛，填以藤黄，夹墨于藤黄中，以佳墨浓加一点作瞳子"，即所谓"画龙点睛"之笔。

金黄

RGB：238-204-0
CMYK：0-15-92-10
HEX：EECC00

《说文解字》曰："金，五色金也，黄为之长。"

金色，来源于黄金的颜色，是一种带有金属光泽的暖黄色。黄金自古以来就因其贵重稀缺而为世人所珍，故金黄色自古也是象征着富贵、华丽、辉煌、财富、权势，乃至具有长生不朽的宗教色彩。

佛教中，黄金为七宝之首，其"色无变、体无染、令人富、转作无碍"与法身"常、净、乐、我"四德相对应，故佛家多以金色装点佛寺、佛身。

唐代礼佛，于是金黄色在服饰上也被广泛应用，从头饰、腰饰、首饰到脚踏之履，都弥漫着代表富贵荣华的金色。时至今日，闪亮耀眼的黄金色泽，仍是时尚与贵重的象征。

密陀僧

RGB：236-149-77
CMYK：9-52-71-0
HEX：EC954D

密陀僧，又作"没多僧"。音译自梵文 mudarasingu，一说来自波斯语 Murdāseng，看似好像又是引进的舶来色，其实不然。密陀僧在古代实际上就是所谓的铅黄，是一种呈橘黄色的矿物晶体，又称黄丹、黄铅或铅陀。铅黄曾是中国古代道家方士炼丹的主要原料之一，而密陀僧则是对铅黄的暗语隐称。

铅黄与铅白一样，都是古时女子妆扮时必备的化妆色彩，"洗尽铅黄，素面初无一点妆"。成语"洗尽铅黄"或"洗尽铅华"，被用来形容放弃繁华奢靡的生活，重归于平淡朴素。

作为绘画中的颜料，古时的美术匠人采用了术士提炼金银时产生密陀僧（铅陀）的方法，人工合成了黄色颜料"铅黄"。在敦煌莫高窟中，建于北凉时期的洞窟壁画上，就已有了铅黄的身影；出土于长沙马王堆中的帛画上，当时的画工就已使用如黄丹、朱砂、石绿等矿物质颜料，虽历经两千余年，色泽仍绚丽如鲜。

松花粉，是松科植物马尾松、油松等的干燥花粉，医书中记载其有"润心肺，益气，除风止血"的药效。《食疗本草》中也有用松花粉蒸饼、酿酒、做汤的记载，如云南腾冲当地的著名点心松花糕，就是由糯米、天然松花粉再加上红豆做成的小吃。

松花色，即是色如松花粉的嫩黄之色。

明代《群芳谱》中记载："二三月间抽穗生长，花三四寸，开时用布铺地，击取其蕊，名松黄。"

相传唐代诗人元稹出使蜀地，名妓薛涛曾制作"松花笺"以赠之，这种淡黄色的笺纸与淡粉色的"十样锦"都曾风靡于唐代风流才子之间，是为风尚。

萱草色

RGB：242-148-0
CMYK：0-54-92-0
HEX：F29400

　　萱草，古又称谖草，原主产于中国南方，属百合科草本植物。

　　萱草花色黄中带红，近似橘色。

　　古人称萱草为"忘忧草"，认为食用萱草可以忘掉离别亲人的忧伤，或是对于远方亲人的怀念，如唐白居易《别萱桂》："使君竟不住，萱桂徒栽种。桂有留人名，萱无忘忧用。"

　　古时萱草也有着思念母亲的意涵，《诗经》曰："焉得谖草，言树之背"，说的就是远离母亲的游子，都习惯在作为主妇卧室的北堂之中种上萱草，以表示安慰娘亲思念的心情，而萱草的花色也就象征着慈母的温情牵挂。

　　作为服色，萱草黄和石榴红在民风开放的唐代，可谓是相得益彰，从唐代诗人万楚的"眉黛夺将萱草色，红裙妒杀石榴花"可见一斑。

白

纯洁、浪漫、明亮、素净、哀伤……这些词语中始终闪烁着白色的影子。

白，有"空无所有"一义，在《易经》中与黑相对应，分别代表着白昼（阳极）和黑夜（阴极）。在"五行色"中，白属于五正色之一，是代表西方与秋季的色彩。

白，在中国传统色彩观念中，随着时代的更迭衍生出不同的含义，然白皙即美的审美标准从古至今都未曾改变过。

在光学理论中，白又包含了所有的颜色，这也和"墨即是色"有着异曲同工之妙。

白

RGB：255-255-255
CMYK：0-0-0-0
HEX：FFFFFF

　　"白"字最早在甲骨文上就已出现，属象形文字，如同日光放射之状，故"太阳之明为白"。所以白色在《易经》中与黑相对应，分别代表着白昼（阳）和黑夜（阴），象征着宇宙间日夜交替、循环不息的轮回之道。

　　在古代的"五行色"中，白属五正色之一，是代表西方与秋季的色彩。

　　在中国传统色彩观念中，白色随着时代的更迭衍生出不同的含义：《诗经》中，先人以"皎皎白驹"比喻品行高洁的贤人；殷商时期崇尚白色，多着缟白色的衣服；到了秦代，平民限穿白衣，于是白色又变成了庶民阶层的颜色；之后又被引申为没有知识的人或没有功名的读书人（白丁）；唐代士子多穿麻质白袍，"一品白衫"是唐人推崇进士的雅号；至宋代，黑白色虽是低级官吏的服色，同时也是进士、举子及士大夫交际时喜爱的便服，意为清高与儒雅。

　　白色似乎总是与黑遥相呼应，都是既被崇尚，又被冠以凶事、不祥、衰老、投降、奸诈等负面属性。所以人们对于白的态度，就如同白色本身一样矛盾。

素

RGB: 255-251-231
CMYK: 0-2-13-0
HEX: FFFBE7

《说文解字》记载："素，白致缯也。"

"素"的本义是本色的生帛，在先秦时期属于比较贵重的织物。因其致密厚实，除作衣料外，也是诸多书画作品的优质载体，而驰名中外的中国四大名绣也是基于白色生绢而创作的。

由于素是以未经染色的丝织成，故又引申为本色、白色、本质、质朴等义。

在已出土的殷墟甲骨文的记载中，就已发现有蚕、丝、桑、帛等字样，在西周时期，民间广植桑树，十分重视养蚕业。古人在剥茧抽丝后，为了去除生丝中的胶质，需用石灰水浸泡生丝，再经曝晒水浸反复多次，称之为"水练"，故素色亦称为练色。

月白

RGB：223-230-234
CMYK：15-7-7-0
HEX：DFE6EA

《诗经·陈风·月出》曰："月出皓兮"，"皓"的本义即白，可见古人早已认定那皎洁纯净的月色就是白色。白色也是寓情寄意的情感色彩。

自古以来，人们总是喜欢借明月来抒发心中情怀，并赋予月色浓厚的感情色彩。欢乐、团圆、宁静、思念、离愁……诸般心绪就如月色的那一抹浅白在水中无限地漫延开来。

月有阴晴圆缺，而月色的光华也会出现百般变幻："月色溶溶夜，花阴寂寂春"中，是春夜的那一轮柔和温润的朦胧月色；"清夜无尘，月色如银"，深秋时清澈玲珑的月色又披上了白中透蓝的银辉光泽；而在李白那首千古传诵的《静夜思》中，床前的月色又如同寒霜一般萧瑟……

霜色

RGB：255-254-250
CMYK：0-1-3-0
HEX：FFFEFA

《说文解字》曰："霜，露所凝也。土气津液从地而生，薄以寒气则结为霜。"

霜色也称雪色或雪白，是古人对于霜雪之白的形容。

霜色呈现出亮白色泽，是一种冷色调的白。也正因为如此，霜色始终与寒冷、垂暮、无情息息相关。

霜色，虽然清冷，甚至有些萧瑟，却也有着其孤傲的美感："月落乌啼霜满天，江枫渔火对愁眠"，这茫茫夜空中弥漫着的满天霜华，充满着意味隽永的诗意美；"秋阴不散霜飞晚，留得枯荷听雨声"，虽霜色未至，可雨打枯荷的声犹在耳，诗者的那份孤寂与惆怅也愈发地浓重。

粉

RGB: 255-254-245
CMYK: 0-0-6-0
HEX: FFFEF5

《释名》曰："粉，分也。研米使分散也。"

《说文解字》云："粉，傅（敷）面者也。"

可见"粉"最早是指以白米研磨成的粉末，是古代女子最早使用的天然美白色彩。

中国古人以肤白为美，屈原在其《楚辞·大招》中有着"粉白黛黑，施芳泽只"，这与现代女性化妆的打粉底、描黑眉、涂口红异曲同工，可见爱美之心自古以来没有变过。

作为国粹的京剧，通过不同的脸谱色彩赋予角色忠奸善恶的属性，粉墨登场，刻画出一个个活灵活现的人物。

妆粉的颜色与材料随着时代的演变，已从原来单一的米白色增至多种色彩，现代用白色颜料配以红、蓝、黄、绿等色调和而成的各种淡雅轻快的色彩，也称为"粉彩"。

铅白

RGB: 255-252-240
CMYK: 0-2-8-0
HEX: FFFCF0

　　铅白色近似于白米，微泛黄，将白米研磨成粉末状后敷面美容，是中国古代女子用来涂抹脸庞的美白化妆品。

　　在秦代出现了呈糊状的面脂，相传这种化妆用料来自西域，所以也叫作胡粉，其化学成分含有金属铅，故又称铅粉或铅华。

　　在古代制作铅白的方法，是将金属铅敲捶成薄片放至容器中，与醋酸蒸气与二氧化碳同时加热，会在铅片的表面生成白色的碳酸铅粉末，就是铅白。由于铅粉质地细腻、色泽润白且便于久藏，所以成为古时女子普遍使用的美白化妆品。

　　铅白在古代除了是时尚的化妆品外，也是传统绘画必备的颜料。《汉宫典职》中，有着汉代宫廷壁画的绘法与规定："胡粉涂壁，紫青界之，画古烈士，重行书赞。"即先以白色的胡粉涂抹打底，再以紫青色勾画出轮廓，最后上色。

　　铅白也是敦煌壁画彩绘中常用的颜色，以铅白调和赤色，可作为画中人物的肤色。不过因为铅白长期暴露在空气中会氧化变黑，时至今日敦煌壁画已难复当年的华丽色彩。

玉白

RGB: 253-252-243
CMYK: 0-0-6-2
HEX: FDFCF3

《新增格古要论·珍宝论》中有"玉出西域于
阗国，有五色……凡看器物白色为上，黄色碧玉亦
贵"的说法。这里的白玉指的就是新疆的和田玉。

玉白色在中国传统习惯中是指矿石中的羊脂白
玉，其色白净油润，质地刚中带柔，自古以来玉白
色都是象征着富贵、祥瑞、纯洁与美德的色彩。

白玉光彩润泽无瑕，是君子人格高尚的象征，
故在儒家思想中有着"君子比德于玉" *(《礼记·聘义》)*
的说法，于是纯洁无瑕的羊脂白玉，被视为唯有君
子德行之人方有资格佩戴的饰物。

白瓷

RGB：255-255-251
CMYK：0-0-3-0
HEX：FFFFFB

在瓷器行中有着"南青北白"的说法，即南方以生产青瓷为主，而北方则以白瓷著称。

大约在商代中期，中国就已出现了早期的瓷器。在东汉晚期时，瓷器生产技术成熟，由于瓷土釉质中含有氧化铁成分，会使釉面呈现出淡青色。

时至唐代，由于北方的瓷土原料中氧化铁含量较低，而氧化铝的含量较高，加之烧瓷工艺的提升，烧制白瓷的窑址在北方大量兴起，其中以河北的邢窑最为知名。

秉承唐代邢窑的技法，宋代的定窑在瓷体上加入了印花、刻花图案，形成了自己的白瓷风格，造型、胎质也更加秀美轻盈。

由于北方白瓷窑场的大量生产，自宋代起白瓷就已成为寻常百姓家中常见的生活日用品，时至今日，洁净素雅的白瓷仍是民间常用的生活器皿。

黑

黑色在传统的"五正色"中，是与赤、青、黄、白并列的滋生大自然色彩的基本色调之一，也是中国古代史上单色崇拜时间最长且含义多元化的一种色彩。

在"万物负阴抱阳"的道家黑白太极学说中，其又是影响中国文化千百年的重要色彩。

在中国传统书画中，对应着青山绿水的"丹青"，淡墨轻岚的水墨画开启了文人画风的色彩观。

黑

RGB: 0-0-0
CMYK: 93-88-89-80
HEX: 000000

　　黑色原指物质经火熏后产生的一种暗沉无光的色泽，所以《说文解字》曰："黑，火所熏之色也。"

　　在古代中国的"五色说"中，黑色作为代表北方的正色，是中国古代史上单色崇拜时间最久以及含义最多的一种色彩。

　　在中国文化中有着数千年历史传承的哲学思想——道家学派始祖老子认为，"玄之又玄，众妙之门"，这就是道。玄，又泛指黑色，所以老子选择了玄妙且有深度的黑色作为道家的信仰之色。同时，基于其阴阳学说，老子还提出"知其白，守其黑"。也就是说，应"秉要执本，清虚以自守，卑弱以自持。"守黑，就是要遵养时晦，和光同尘。

　　秦朝统一中国之后，崇尚代表水德的黑色，以克制周朝的火德（"易服色与旗色为黑……别黑白而定一尊"）。此后，黑色的地位随着朝代更迭而起落，至唐宋之后，黑色的地位逐渐低下卑贱，成为"不吉利""凶兆"的代表。

　　在中国绘画艺术史上，被奉为"南宗之祖"的王维开创了水墨山水，以"淡墨轻岚"或"烟水迷茫"的空灵感觉与古雅禅意，勾勒出了文人画的色彩观。

玄

RGB: 55-7-8
CMYK: 66-96-95-65
HEX: 370708

　　《千字文》曰："天地玄黄，宇宙洪荒。"玄，就是华夏先民形容混沌初开时的黯淡天色；炎，就是土黄的大地之色。

　　玄色是一种略泛暗红色调的暖黑色，故而《说文解字》中解释为："玄，幽远也，黑而有赤色者为玄。"其色感令人生畏，深邃而不可知，是中国传统色彩中表示深不可测的颜色。

　　玄色隶属黑色系，在古代传统的"五行色"理论中，对应北方，属水，故传说中的镇守北方的神兽亦名玄武。

　　"玄"的本义为天青色，黑深而玄淡；又有深奥、神妙之意。道家老子所云的"玄之又玄，众妙之门"也正是此意，所以"玄"也与"道"相同。

墨

RGB: 44-35-33
CMYK: 0-0-0-96
HEX: 2C2321

《广雅·释器》曰："墨，黑也。"

最早出现的黑色颜料主要来自天然矿物中的石墨和煤炭，在已发现的彩陶纹饰、竹简和帛画中就存在原始用墨的痕迹。

《礼记·玉藻》中记载："卜人定龟，史定墨。"反映了早在商周时期墨在占卜中的应用。《说文解字》云："墨，书墨也。"明确地将墨定义为书写用的黑色颜料。

人工制墨自秦始，至唐代时制墨工艺更加发达，"唐墨"甚至远渡东瀛，成为日本书画界中视为至宝的珍品。

墨色在中国绘画史上有着举足轻重的地位，受道家和禅宗哲学的影响，水墨画发迹于唐，盛行于宋，是文人画家在"青绿为质，金碧为文"之后开创的"墨即是色""墨分五色"（焦、浓、重、淡、清）新画风，是中国独有的绘画风格和色彩审美观。

在中国传统文化中，墨色也有着负面含义，像周朝时期的丧服即是墨色；作为古代五刑之一的墨刑，即在犯人额头上刺刻后再涂上黑墨以作标识。

皂

RGB: 67-64-61
CMYK: 75-70-70-34
HEX: 43403D

　　"皂"又作"皁",《释名》曰:"皁,早也,日未出时早起,视物皆黑,此色如之也。"皂,即是泛着浓紫黑色的大自然光景。

　　古人采用橡树果实橡斗加以含铁的皂矾(绿矾)作为催媒剂将布帛漂染成灰黑色,故亦称皂色。

　　皂黑色是古代极其普遍的服色之一,随着朝代的更替,受"五色说"的影响,以及人工漂染工艺的提高,皂色衣饰在不同时代所代表的社会地位也不尽相同。秦汉时期,皂色象征身份显赫,是公卿大夫祭祀时所戴的冠饰之色;汉代时后妃谒庙时的祭服亦为皂色,象征着严肃与端庄;初唐时,皂黑色成为军中将士的制服色;宋元时期,皂衫已是平民衣着之色;至明代时,皂色为狱卒和杂役的服色,故称衙役为皂役,此时的皂色已沦为下等人的衣着颜色。

　　皂色泛指黑色,所谓"皂白"即黑白,"青红皂白"原指多种不同的色彩,后人常用于比喻事情的是非对错。

漆

RGB: 0-0-15
CMYK: 50-50-0-100
HEX: 00000F

《诗经·鄘风·定之方中》曰："椅桐梓漆，爰伐琴瑟。"诗中的"椅桐梓漆"皆是木名，当其成材后俱可采伐用以制造琴瑟乐器。其中的"漆"就是漆树，漆树汁液本是乳白色，接触空气后会变为暗褐色。漆树汁液也是我国最早使用的植物染料之一。

中国传统工艺中的漆器，即是以漆树汁涂饰的器具，表面光滑亮丽，美观且耐用。相关文献中曾记载，在传说中的舜帝时期，漆器就已成为餐桌上的食器；到了禹时，漆器又成为祭器、随葬品，甚至棺木；时至明清，漆器工艺已完善成为一门独特且需高超技艺的工艺类别。

在尚黑的秦代，平民百姓以黑漆布制成的包头巾包裹发髻，隋唐时期官场中流行的乌纱帽也是在纱罗上涂抹浓厚的黑漆，令其更显坚挺。

《世说新语·容止》中有"面如凝脂，眼如点漆"，作为黑且具有光泽的色彩，可见"漆"比"黑"更具一丝神韵。

乌

RGB: 37-42-58
CMYK: 40-22-0-88
HEX: 252A3A

《小尔雅》："纯黑而反哺者，谓之乌。"顾名思义，"乌"指的就是乌鸦的羽毛色泽，是一种微泛着青光的冷色调的黑色。也因为乌鸦反哺父母的天性，故乌鸦在中国象征着孝道。

中国古代神话中，太阳中栖息着黑色的三足乌，四周金光环绕，因此太阳也被称为金乌。

乌黑色是古代服饰中常见的颜色，唐代诗人刘禹锡的《乌衣巷》中那句脍炙人口的"乌衣巷口夕阳斜"，其中的乌衣巷就是因晋朝王、谢两大家族子弟身着乌衣而得名。

魏晋时期流行的笼巾，到了宋代时演变成了造型方正的乌角巾。而与巾对应的则是圆筒形的乌纱帽（在织纱上涂上黑漆，令其坚挺硬朗的一种圆帽），在隋唐时期就已是官帽，后来经由宋太祖赵匡胤的改良，在乌纱帽的左右两侧各伸出一条横直的"翅"，有效地让朝臣们彼此保持距离，闲话少说，专心听政。至明朝时，乌纱帽已然成为官职的代名词，沿用至今。

缁

RGB：71-48-48
CMYK：69-78-73-44
HEX：473030

《说文解字》释曰："缁，帛黑色也。"

《诗经·郑风》中《缁衣》有云："缁衣之宜兮，敝予又改为兮。"缁衣即当时卿大夫居私朝时所穿的黑衣。

"三入为纁，五入为緅，七入为缁。以再染黑为緅，緅是雀头色。又再染乃成缁矣，知缁本出緅。爵头紫赤色也。"（《考工记》）

"纁"为浅绛色，由绛而逐渐加深，至最后方成为"缁"，已是纯黑色之中微有赤意，所谓"红得发紫"，正是缁色的本色所在。

缁色也是中国古代宗教的常用服色，《水经注》中称道家采药之辈为"缁服思玄之士"；《比丘尼传》中记载："见二梵僧所著袈裟，色如熟桑椹。秀即以泥染衣色令如所见。"可见缁色也是僧侣的常服颜色。释道之分只在用冠、用巾之不同，结果黄冠成为道士之专称，缁衣则成为沙门的别号，后因僧俗众多，缁衣者众，道士不得不改变他们的服色，而缁服便成为僧侣的专门服色。

随着时代的变迁，缁色在官场中的地位也一落千丈，之前说过普通衙役着皂色服饰，作为衙差头目的捕头则身着缁衣，也就是所谓的缁衣捕头。

黛

RGB：59-85-84
CMYK：40-0-20-75
HEX：3B5554

"黛"为青黑色的矿物颜料色名，也是中国千百年来女子美妆时最爱的画眉色料。

《说文解字》曰："黱，画眉也，从黑。"黛即"黱"的俗字。

"蝤首蛾眉，巧笑倩兮，美目盼兮"，两千多年前的《诗经·卫风·硕人》中就已经列出了美眉的标准。《释名》中则解释："黛，代也。灭眉毛去之，以此画代其处也。"可见，中国古代女性以石墨或黛石画眉的历史之久远，故于古诗词中，也常用粉黛代指美女。

《通俗文》曰："染青石谓之点黛。"所谓青石就是出产自西域的矿物——黛石。在以黛石饰眉风气达到高潮的隋唐，从西域波斯引进的每颗价值十金的"螺子黛"，成为后宫妃嫔争相使用的奢侈品；唐玄宗也命画师绘"十眉图"作为后宫饰眉的参考。

黛作为色彩名词，不仅出现在传统的山水画中，在唐人的诗词中，也将大自然中的浓荫绿树（"黛色参天二千尺"）以及远眺云雾间的群山（"千里横黛色，数峰出云间"）描绘得栩栩如生。

灰

　　灰，即是物质燃烧后残余的粉状物，也是形容这些残留物暗淡无光的颜色。其介于黑白两色之间，是二者混合的中间色，可根据不同比例调和出深浅不等的灰色调。

　　自古以来，人们多赋予灰色以消极、负面，以及情绪低落、消沉的含义，诗者以其抒发心中的惆怅，画者则以其渲染无尽的空虚。

灰

RGB：159-160-160
CMYK：0-0-0-50
HEX：9FA0A0

《说文解字》曰："灰，死火余烬也。"

《字汇》中云："火过为灰。"

灰，即是物质燃烧后残余的粉状物，也是形容这些残留物暗淡无光的颜色。

灰色介于黑白两色之间，是二者混合的中间色，可根据不同比例调和出深浅不等的灰色调。

自古以来，人们多赋予灰色以消极、负面，以及情绪低落、消沉的含义。"春心莫共花争发，一寸相思一寸灰"（唐·李商隐 《无题·飒飒东风细雨来》），这一抹相思灰，用色彩的意境道出了作者无限的思念。

清代时男子流行的灰色着装，正是以黑丝为经，白丝作纬交错的丝织物制成，象征着温文儒雅与廉洁公允。

青灰色，色泽灰白中略微透青，是华夏原始陶器的颜色，也出现在传统建筑的建材色和古瓷器皿的釉色之中。

大约在新石器晚期，陶器的烧制技艺有了很大的提升，继红陶之后，通过还原烧技法，在封闭的窑中因氧气减少，泥坯中的铁离子还原成氧化铁，致使成品陶器呈现出青灰色。

春秋战国时期，青灰陶制法有了很大的发展，出现了方砖、瓦当、板瓦、水管等建筑材料；至秦代，又发展出了陶俑以及坚固耐用的秦砖。闻名世界的秦陵兵马俑以及长城，虽历经岁月的侵蚀，仍向世人展现着其质朴的美感。

大约东汉时期出现的成熟瓷器的成色就是青灰色，青灰釉色泽清淡高雅，是当时达官显贵们的至爱。

作为传统的服饰色彩，青灰色在历朝历代都得到了文人雅士的青睐，稳重朴拙无华的色感，彰显出文人朴雅含蓄的气质。

灰白

RGB：239-239-239
CMYK：0-0-0-10
HEX：EFEFEF

黑白混色中偏白的浅灰色即灰白色，古时亦称之为"花白"。与灰相比，灰白更具空虚、寂寞、暗淡、情绪低落、压抑与消沉的心境。

"君不见高堂明镜悲白发，朝如青丝暮成雪"，当芳华逝去，头发花白时，面对镜中的那一抹灰白，难免会唏嘘不已。

如同黑中的黛色一般，灰白色在古时也用来形容远山朦胧的色调，相对于"黛"的浓青深厚，灰白色更显空虚缥缈。

在中国古建筑风格中，徽派可谓是独树一帜，墙线错落有致，深灰的细致砖雕配以灰白墙体，色彩典雅大方。作为一个传统的建筑流派，徽派建筑融古雅、简洁、富丽于一体，至今仍保持着独有的艺术风采。

银色

RGB：233-230-241
CMYK：10-10-2-0
HEX：E9E6F1

银色是指天然金属矿物银的颜色。古时亦称银为白金，故《尔雅·释名》中曰："白金谓之银。"银是自然界中仅次于金的贵重金属，自古以来就代表着金钱与财富，象征着光辉、闪耀与时尚。

金属银因其熔点低且富有延展性，自古即是打造贵重器皿及饰品的重要材料。据考古资料显示，中国出土的含金属银元素的工艺制品，可追溯至春秋时期。至明代时，白银已成为中国重要的流通货币，也是明清时期对外贸易中的通用货币。

银色作为传统的颜色名词，常常被用来形容璀璨的光辉：璀璨的星斗汇聚成浩瀚的银河，绚丽缤纷的烟火宛若"火树银花"，冬日里"银装素裹"的北国风光……一抹银色呈现出一幅幅美丽的画面，隽永且令人遐想！

银灰

RGB: 172-184-190
CMYK: 12-0-0-35
HEX: ACB8BE

　　银灰色是浅灰中略泛银蓝光泽的色彩，是传统国画中的矿物颜料用色，也是丝织衣物常用的颜色，而在中华传统饮食文化中的活鱼食馔中，又属于高档精致的美食色泽。

　　国画中的银灰色颜料主要来自矿物中的蓝闪石，将其研制成色料后，中性的色感加上半透明的玻璃光泽，平和中透着稳重。

　　古人用硫化铅作媒染剂将布帛进行灰染，所呈现出的银灰色柔和且附着光泽。相对于代表朴实、儒雅的灰色，一袭银灰色的绸缎，则更增添了一分细腻高雅的品位与光鲜明快的格调。

　　《诗经·小雅·六月》中记载："饮御诸友，炰鳖脍鲤。"这大概是关于中国活鱼料理最早的记载了。在传统的河海鱼鲜食谱中，鱼身呈银灰色光泽的鱼类，如银鲳鱼、鳊鱼、鲈鱼等，都是古人细切生食的名贵品种，因此银灰也是餐桌上诱人的美馔颜色。

银鼠灰

RGB：180-180-181
CMYK：1-1-0-40
HEX：B4B4B5

　　银鼠灰是因其类似一种贵重动物银鼠的毛色而得名，也是历代权贵豪门彰显身份与地位的颜色。银鼠的皮毛制品一向是古代皇室朝廷纳贡的御用之物，是权力和地位的象征。

　　在蒙古族建立统治的元朝，保暖的银鼠皮革在中原地区非常流行，成为富有人家必备的御寒衣物。这在当时的诗词作品中也多有体现，如卢浩《西湖竹枝词》："记郎别时风飕飕，银鼠帽子黄鼠袍。"不过更夸张讲究的是出自元欧阳玄《渔家傲·十月都人家旨蓄》中的这句"貂袖豹祛银鼠褡"，貂皮的袖子，豹皮的袖口，银鼠皮的领子，可见当时富人生活的奢靡之风。

褐

　　褐色是中国先民对于大地的第一感知，浓似琥珀，淡如秋香。

　　由黄、红与黑三色调和而成的褐色，色感朴实低调，是中国传统颜色系列中历史悠久且广泛流传的色彩之一。

　　褐色沉稳却不木讷，低调而不凉薄，它是洗尽铅华后的本色，既是传统木器中的那一抹清香，也是养性悟道、优雅消遣的那盏茶色。

　　褐色之美，隆起成山，遇水成河，万物成灵，是这斑斓世界最根本的铺垫，也是中国传统文化的重要元素之一。

褐

RGB：108-80-35
CMYK：59-67-100-24
HEX：6C5023

　　褐色为黄、红与黑三色的调和色，在中国传统五正色观中属于间色，其色感朴实低调，是中国传统色彩系列中广泛流传且历史久远的色调之一。

　　褐最初是指动物褐兔的毛色，唐代李肇《唐国史补》有云："宣州以兔毛为褐，亚于锦绮，复有染丝织者尤妙，故时人以为兔褐真不如假也。"褐又是颜色名词，宋黄庭坚《煎茶赋》中记载："亦可以酌兔褐之瓯，瀹鱼眼之鼎者也。"其中的兔褐瓯就是一种褐色的陶器。

　　褐也指比布衣还低一等、用棕色物料或粗麻制成的粗劣织物，称为褐衣或褐衫。因着褐者多为贫苦之人，故而褐衣成为贫穷卑贱之人的代称。《诗经·豳风》有云："无衣无褐，何以卒岁？"成语"褐衣蔬食"更是清楚地描述了生活的艰苦困难。

　　与推崇礼教、重视华服的儒家不同，道家更强调本质内涵，反对形而上的繁文缛节，所以就有了老子赞赏的"被褐怀玉"。

棕

RGB：171-92-37
CMYK：40-73-98-3
HEX：AB5C25

《山海经》记载："石脆之上，其木多㯶。"其中"脆"为"脆"之古字，而"㯶"则是"棕"之俗字。

杜甫《枯棕》云："蜀门多棕榈，高者十八九。"

色泽呈深棕色的棕榈树皮纤维，自古以来就被用来编织扫把、斗笠、蓑衣、绳索等日用品，时至今日，棕树制品依旧在日常生活中被广泛应用。所以同褐色一样，棕色也是一个弥漫着普罗大众气息的颜色。因其色感朴实而不张扬，是传统家居用品、衣饰的常见色。

天然的黄棕色颜料多来自富含锰的矿物质——棕土，因矿土中含有棕黑色的二氧化锰以及赤黄色的氧化铁等化合物，故呈黄棕色，是现代涂料中常见的一种金属无机油漆颜料。

酱色

RGB: 63-46-45
CMYK: 72-77-74-48
HEX: 3F2E2D

　　酱色是指用豆类发酵制成调味品的色泽，呈深褐色或深赭色，是传统中国餐桌上常见的佐料颜色。

　　中国制酱的传统历史悠久，先秦典籍中就有关于酱的记载。《论语》中描述孔老夫子的日常生活，一句"不得其酱不食"，足可见古代食物中的调味是以酱为主的。

　　也许正是因为酱作为调味料中的"八珍主人"，用以盛装油、酱、盐、糖等调味品的器皿也惯用酱色。

　　酱色也是布料染色的一种常见色，多为中老年人惯穿的服色。

茶色

RGB：173-89-66
CMYK：40-75-77-2
HEX：AD5942

　　茶文化在中国有着悠久的历史，被奉为"茶圣"的唐人陆羽在其所著的《茶经》中曾记载："茶之为饮，发乎神农氏。""茶者，南方之嘉木也。"这种神奇的南方嘉木，最早用于生嚼解毒，到了西周时则成为贡品，演变出了煎服冲泡等饮用方法。

　　西汉时期，茶饮已是宫廷中的一种高尚消遣，煮茶在唐宋时已蔚然成风，文人雅士借着黄褐色的茶汤品茶论道，于或浓或淡的光泽中品味人生，探寻深奥的哲理。

　　随着大航海时代的到来，中国茶饮通过海上贸易运到欧洲各国，这抹来自神秘东方的优雅高贵的茶色，随即成为各国宫廷贵族间高尚社交消遣的宠儿，品茗也成为精致品位的身份象征。

　　时至今日，茶盏中那浓淡相宜的茶色始终凝聚着东方古老文明的智慧与娴雅的情怀。

香色

RGB: 212-169-79
CMYK: 20-36-75-0
HEX: D4A94F

香色原为佛家用色，相传是以印度干陀罗树皮的汁液将布帛染成黄褐色，干陀罗树又名安息香树，故也称这种染色为香色。

印度佛教自东汉时期传入中国，历代汉人僧侣法衣用色历经了淄色、紫色及绯色等不同阶段的改变，直至明代初期，朝廷规定"禅僧衣黄，讲僧衣红，瑜珈僧衣葱白"，后因明代重禅礼佛，也重黄色，统一僧侣法服以非正黄色的香色为尊，并一直沿用至今。

佛教传入中国后，融合了汉文化，香色也由佛门专用转而深入民间，成为一种代表高贵的服饰用色。

赭石色

RGB：129-89-50
CMYK：53-67-89-14
HEX：815932

赭石色，呈红褐色，是一种天然含铁矿石——赭石的本色，赭石是古人常用的一种矿物染料与颜料。

赭石色，因其泛红，也常被列入赤色系，但更近乎于褐。

在古代的服色中，赭色为贱色，属平民色，甚至囚犯的服色也一度使用赭色，称为赭衣。《荀子·正论》中记载："杀，赭衣而不纯。"唐代杨倞所注："以赤土染衣，故曰赭衣……杀之，所以异于常人之服也。"

作为颜色，赭石色总是与不祥有着千丝万缕的关系，如《钦定古今图书集成·历象汇编·庶徵典·日异部》中所记载："前废帝普泰元年三月丁亥，日月并赤赭色，天地溷浊。"

栗色

RGB：107-3-12
CMYK：34-98-91-53
HEX：6B030C

栗色，即深棕色，是如同成熟栗子壳的颜色。

《诗经·小雅·四月》中记载："山有嘉卉，侯栗侯梅。"《左传》又有"行栗，表道树也"的记载，可见早在西周时栗树就已成为人工栽培的树种了。

作为颜色，元末高明所著的《琵琶记》中，曾用以形容宝马良驹的毛色："有甚颜色的？……苏卢、枣骝、栗色……"清代《扬州画舫录》中对江南染房染色也有"茄花、兰花、栗色、绒色，其类不一"的详细记载。

黄栌色

RGB：186-117-0
CMYK：0-48-100-34
HEX：B97500

　　黄栌色即黄褐色，取自可染黄的黄栌（栌树）树皮，是古代布帛染色的常用颜色。

　　栌树，属漆树科落叶灌木。北京香山公园得以闻名的漫山红叶即为秋季时栌叶换色时的悦目景色。然世人多知秋观红叶，却鲜少知道栌树在每年春夏间会开满黄绿色的小花，花谢后久留不落的花梗呈粉红色羽毛状，在枝头形成似云似雾的景观，宛若万缕罗纱缭绕树间，故黄栌也有"烟树"之称。

　　经黄栌树皮煎汁作染剂，染出的黄褐色色感稳重，是古时庶民的惯用服色之一。

　　栌木呈黄色，木质结实，是古代制造家具与建造建筑时的常用木料。

　　大约在16世纪末期，栌树经由琉球传入日本，栌树皮色染的黄褐色亦成为日本天皇的御用服色。

绿

绿色，是万物生灵的颜色，是自然界中最不
可忽视的颜色。

在传统的五色观中，绿色作为间色被纳入青
色系列，位列东方，属木性，是万物茂衍、时序
为春的颜色。

绿色是国画中青山碧水的主要用色，却也曾
经作为贱色，代表着社会阶层中最低下的颜色。

绿，是希望的颜色，是和平的颜色，是现代
人弥足珍贵的无价之色。

绿

RGB: 100-170-68
CMYK: 75-0-100-0
HEX: 64AA44

　　绿，古时通"菉"，原指一种草名，《诗经》中就有"终朝采绿，不盈一匊"的诗句。

　　《说文解字》曰："绿，帛青黄色也。"即黄色与蓝色叠染，便可得到绿色。宋代理学大家朱熹的《诗集传》中也曾提及："绿，苍胜黄之间色。"故绿色非正色，属间色。

　　虽然绿色是象征万物生长、生机勃勃的色彩，可间色的身份令其在古代社会还是作为地位低贱的颜色。唐代颜师古注《汉书》时曾有"绿帻，贱人之服也"的表述，元代《元典章》中则明文规定："娼妓家长并亲属男子，裹青头巾。"可见绿头巾（帽子）从古至今都不受待见。

　　绿色也曾是古时低阶官吏的官袍服色，唐制时为六、七品小官的官服色，至明朝时更是沦为八、九品官员的服色。

碧

RGB：48-162-141
CMYK：90-0-55-0
HEX：30A28D

《说文解字》曰："碧，石之青美者。"

《山海经·西山经》记载："又北三百里，曰带山，其上多玉，其下多青碧。"

可见"碧"之本义为青绿色的玉石，后引申为与玉色接近的青绿之色。

碧色，既是"江作青罗带，山如碧玉簪"中的锦绣山色，也是"天门中断楚江开，碧水东流至此回"中的粼粼绿水；既是"上穷碧落下黄泉，两处茫茫皆不见"中的九天之上，更是"苌弘死于蜀，藏其血，三年而化为碧"中青史留名的"碧血丹心"。

碧色，是融合了情感的色彩，更是一种蕴含色彩的情感。

石绿

RGB：23-128-105
CMYK：84-40-67-1
HEX：178069

　　《本草纲目》中记载："石绿，阴石也。生铜坑中，乃铜之祖气也。铜得紫阳之气而生绿，绿久则成石，谓之石绿。"

　　这里所谓的阴石即外来矿物孔雀石，因其含铜，色泽近似孔雀羽毛上的绿色斑点图案，故称孔雀石。石绿是由孔雀石研磨而成，是中国绘画中的传统色之一。

　　殷商时期，孔雀石由埃及传入中土，被用来制作饰品及工艺品。魏晋时期，佛教兴起，天竺佛教色彩观认为，石绿与胶质调和，可以描摹出静谧和谐的佛之境界，从而也影响了中原绘画以红黑为主色调的传统格局，逐渐转为以青绿为主色调。

　　北宋年间，青绿山水画风发展最盛，其中最著名的当属王希孟的《千里江山图》。

　　时至今日，石绿仍是传统国画中不可或缺的重要矿物色料。

铜绿

RGB: 83-146-132
CMYK: 71-32-52-0
HEX: 539284

　　铜绿，即金属铜长期曝露在空气中发生化学反应而产生的铜锈，色呈鲜明的绿色，故称为铜绿。

　　周朝是中国青铜时代的鼎盛时期，冶炼工艺可谓炉火纯青，直至秦汉时期，才逐渐被金属铁等材料所取代，青铜文明也淡出了历史舞台。因为铜锈这种天然保护膜的存在，才能让那些埋藏地底数千年的青铜珍品（如司母戊大方鼎、毛公鼎等），丝毫无缺地保存至今天。

　　铜绿也是传统的绘画颜料，古人采用醋泡铜片、以火熏烤的方式生成铜绿色膜，再刮取铜绿备用。

　　敦煌石窟彩绘壁画中就不乏铜绿的身影，不过由于醋酸铜绿历久会褪色，后来就被矿物色料石绿所取代。

豆绿

RGB：153-200-75
CMYK：48-6-83-0
HEX：99C84B

豆绿，是浅绿偏黄，如同青豆般翠绿的颜色。

豆绿色感充满青春气息，轻快活泼，是古代女子喜爱的服色之一。古代染匠按比例先染黄色，再套染靛蓝，即可染出色阶不同的颜色，其中也包括了豆绿色。

豆绿也是牡丹四大名品之一。《亳州牡丹史》中记载："更有绿花一种，色如豆绿，大叶，千层起楼，出自邓氏，真为异品，世所罕见。"其花为绣球型，初开时呈青绿色，盛开时颜色渐淡，阳光下花色变白，清爽雅致，风韵脱俗，号称绿牡丹的鼻祖。

在古瓷工艺中，汝窑的豆绿色釉与天蓝、天青、月白齐名，以其高雅、古朴的色彩著称。许之衡《饮流斋说瓷》中曾记载："豆青、豆绿，此二色宋哥弟窑为最盛。哥窑多作豆绿，弟窑多作豆青，皆滋润莹泽，至为可爱……"

艾绿

RGB：107-184-129
CMYK：60-5-60-0
HEX：6BB881

艾绿，顾名思义就是艾草的颜色，绿中偏白，好似在绿色之上附着一层朦胧的白雾。

艾草在中国历史久远，是重要的民生植物，因此也产生了所谓的艾文化。

"清明插柳，端午插艾"，这一沿袭了千年的民间习俗至今仍在传承着。每逢端午之际，家家都洒扫庭除，以菖蒲、艾叶插于门楣或悬于堂中以防蚊虫，辟邪祛病。

清明时节，南方人喜食的青团，就是用鲜嫩的艾草和糯米为主要原料，再以花生末、芝麻及白糖等为馅料而制成，品食时齿颊间满是清淡悠长的青草香气。

古人赋予了"艾"诸多美誉，如尊称老者为"耆艾"，形容年轻美貌女性为"少艾"，《诗经》称养育、护养为"保艾"，《史记》则称太平无事为"艾安"……可见古人对艾的厚爱。

艾绿色，是古瓷中的一种釉色专称，也是丝染布帛的常用色。

柳色

RGB：168-205-52
CMYK：44-6-90-0
HEX：A8CD34

柳色，即为柳叶繁茂的翠色。

柳树发新芽于早春，古人也以柳色指代春色，如白居易《杭州春望》诗中所云："涛声夜入伍员庙，柳色春藏苏小家。"

柳叶会随着季节流转而变色，而递变的柳色又为历代文人墨客带来了无限的诗意与灵感。它可以是夏日中"兰芽依客土，柳色过邻墙"的热闹撩人的光影，可以是"渭城朝雨浥轻尘，客舍青青柳色新"的初春景象，也可以是"叶枯红藕，条疏青柳。淅淅刺刺满处西风，都送与愁人消受"的秋之萧瑟，更可以是"月上柳梢头，人约黄昏后"的浪漫色彩与情调。

柳色既是传统国画中的用色之一，也是民间年画中的常用色，象征着春天的气息。

葱绿

RGB: 152-199-40
CMYK: 49-6-95-0
HEX: 98C728

　　葱绿，源自可作调味品的草本植物"葱"的色泽，其色浅绿又略显微黄，是草木苍翠初盛时的色彩。

　　"茏葱高树青门西，夜夜栖乌来上啼。"茏葱，即指树木苍翠茂盛，是炎夏中大自然的色彩。

　　绿色是生机勃勃的色彩，有着清丽恬静的色感，古人多以绿色来形容青春时的豆蔻年华。而"青葱岁月"，则更为形象地比喻了尚未经过岁月磨砺的年轻时代。葱绿是辛辣中透着甘甜，散发着年少、美好气息的颜色。

　　在传统国画中，多以黄丹与蓝靛混合调制出葱绿色，用以渲染草叶的新鲜色调。

翡翠色

RGB：98-190-157
CMYK：62-6-49-0
HEX：62BE9D

　　《说文解字》曰："翡，赤羽雀也；翠，青羽雀也。"即有着红艳羽毛的雄鸟称为翡鸟，而有着鲜绿羽毛的雌鸟则称为翠鸟。唐代诗人陈子昂《感遇》中也有诗云："翡翠巢南海，雌雄珠树林。"

　　古时，缅甸玉传入中国，人们将这种兼具红、绿、黄、紫色彩的玉石冠以"翡翠"之名。其中又以深绿色者为最佳，也最为昂贵。

　　翡翠质地细腻晶莹，清润且具玻璃光泽，以其加工而成的饰品不仅深受女性的喜爱，也是男子用来讲究身份与地位的象征。清康熙年间，朝中达官贵人胸前的朝珠、官帽上的翎管、手上的扳指，都离不开翡翠的身影。

　　不论是"翡翠钗头缀玉虫"的珍贵饰品，还是"彩云栖翡翠"的美艳天色，翡翠色始终是象征荣华富贵、冰清玉洁的色彩。

祖母绿

RGB：23-111-88
CMYK：86-47-74-7
HEX：176F58

祖母绿，是一种稀有的绿宝石，具有玻璃般的光泽，色泽鲜艳悦目。

祖母绿原产于古代西域，阿拉伯语称之为Zumurrud，传入中原后曾被音译为"助木剌"或"子母绿"，至 17 世纪统称为祖母绿。

古代来自西域的色目人通过丝绸之路，将其本国的珠宝首饰、香料等物带到中原进行贸易，换取丝绸、茶叶及瓷器等中原特产。元代《辍耕录》中就有过"回回石头品极多，有助木剌者，明绿色"的记载。

祖母绿饰品雍容华贵、优雅大方，在古代向来是王公贵族、富商大贾的至爱，时至今日，也仍是极为贵重的宝石。

翠色

RGB: 0-156-96
CMYK: 98-0-82-0
HEX: 009C60

《说文解字》曰："翠，青羽雀也，出郁林。"翠，即翠鸟，翠色即翠鸟身上那明快柔和、充满生机的绿色。

翠色是春夏草木蓬勃生长的颜色，是象征着旺盛生命力的色彩。它是"苍翠而欲滴"的山林之色，是"寒山饶积翠，秀色连州城"的叠峦山色，是"欲顾所来径，苍苍横翠微"的田园之色，也是"懒修珠翠上高台"中的首饰之色。

青翠色也是国画中的常用色，《芥子园画谱》中曾有详细记载：将孔雀石研磨成粉置入水中，浮于顶层者为"头绿"（淡绿），浮于中层者为"二绿"（比头绿较深的绿色），沉于底层者为"三绿"（青翠色）。

鹦鹉绿

RGB: 91-166-51
CMYK: 68-18-99-0
HEX: 5BA633

鹦鹉，主要生长于热带及亚热带的丛林中，古时作为珍禽贡品由西南藩属国进贡进入中原。鹦鹉绿是指鹦鹉五彩缤纷的羽毛中那明艳的绿色。

古人将黄色与蓝色染料先后叠染，即可调制出色彩艳丽的鹦鹉绿。

作为服色，鹦鹉绿是古代民间男女通用的服色，也是军中将领的战袍用色。

在文人眼中，鹦鹉绿是"折柳门前鹦鹉绿，河梁小驻归船"中的那抹温纯平和的草木之色；而在中国瓷器匠人的手中，又是柔顺青丽、色泽纯正的鹦鹉绿釉。

竹青色

RGB: 117-142-97
CMYK: 62-38-71-0
HEX: 758E61

竹青色，即植物竹子枝干与叶子的颜色，色调稳重含蓄，优雅朴实。

竹子枝杆挺拔修长，四季青翠，傲雪凌霜，与梅、松并称为"岁寒三友"。竹子自古就被当作高尚的情操与气节的象征，从古至今的文人墨客，爱竹咏竹画竹者众多。扬州八怪中的郑板桥一生只画兰、竹、石，且留有"新竹高于旧竹枝，全凭老干为扶持"的溢美之词。

竹青又称为竹叶青，既是酒名也是茶名。

竹叶青酒以黄酒加竹叶合酿而成，远在古代就享有盛誉。白居易曾有诗云："吴酒一杯春竹叶，吴娃双舞醉芙蓉，早晚复相逢。"

竹叶青茶则是新中国成立后，陈毅元帅为峨眉山高山绿茶所赐之名。

鸭头绿

RGB: 0-105-90
CMYK: 89-49-70-8
HEX: 00695A

"含风鸭绿粼粼起，弄日鹅黄袅袅垂。"

古人不论写诗还是对联，讲究对仗工整，这一讲究似乎在给色彩命名时也不例外，就像雌黄对雄黄，以及上面诗句中所提的鸭绿与鹅黄。

所谓鸭头绿，就是指像绿头鸭羽毛那般在阳光下幻化渐变的色泽。唐宋诗人又多以美丽别致的鸭头绿来形容水色，正如李白《襄阳歌》中形容汉水之绿的那句"遥看汉水鸭头绿，恰似葡萄初酦醅"。

鸭头绿还是一种文房珍宝，中国甘南洮河自古以产洮砚而闻名，而鸭头绿则为洮砚中之极品。宋代诗人黄庭坚曾作诗赞曰："久闻岷石鸭头绿，可磨桂溪龙文刀。莫嫌文吏不知武，要试饱霜秋兔毫。"

草绿

RGB：97-184-91
CMYK：63-0-80-0
HEX：61B85B

　　《易·屯》曰："天造草昧。"孔颖达疏："言天造万物于草创之始，如在冥昧之时也。"

　　遍布世界各地的青草类植物是生命力最顽强的代表，春夏之际茂密的草绿色油润光亮，是象征着旺盛生命力的色彩。

　　青草，自初生至枯萎，色彩随着大自然四季的更替而变化：初春时节大地复苏的草绿，盛夏时分万物峥嵘的油绿，时至深秋花木凋零、枯草衰黄，入冬后又被皑皑白雪所覆盖。

　　在国画颜料用色中，草绿色多用藤黄混入花青调和而成。

　　草绿色在野外可以起到保护色的作用，所以陆军和野战部队通常用草绿色制服。避难、卫生和救护等事项往往也以绿色作为标识。

苍色

RGB：81-150-115
CMYK：70-25-62-2
HEX：519673

苍色，可能是最难以明确定义为某个具体色系的颜色了。

苍色，可以是深绿色的苍松。

苍色，可以是"天之苍苍，其正色耶"的深蓝色。

苍色，可以是"闲游登北固，东望海苍苍"中蓝绿色的浩瀚海洋。

苍色，可以是"两鬓苍苍"的灰白之色。

......

又《说文解字》曰："苍，草色也。"

也许是那首传诵千古的《敕勒歌》"天苍苍，野茫茫，风吹草低见牛羊"太过深入人心，所以还是将"苍"纳入了绿色的阵营。

紫

　　紫，兼具暖色的奔放和冷色的优雅，蕴含着浪漫、神秘和高贵，绚烂如紫霞，深沉如紫砂，神秘如子夜星辰……虽然没有位列于五正色，却也抵挡不住从帝王到平民对其的趋之若鹜，其地位甚至凌驾于正色之上。

　　紫色，是中国传统色彩中最重要的颜色之一，曾是帝皇龙袍的专用色，也象征着官运亨通与大富大贵。

　　汉代刘向《列仙传》有云："老子西游，关令尹喜望见有紫气浮关，而老子果乘青牛而过也。"这就是成语"紫气东来"的出处，后人也因此将紫气当作吉祥的征兆，所以紫色也有着圣人、帝王之气的意味。

紫

RGB：123-89-163
CMYK：60-70-0-0
HEX：7B59A3

　　《说文解字》曰："紫，帛青赤色也。"紫，即是由暖色调的红与冷色调的蓝调和而成的颜色。

　　《释名》："紫，疵也，非正色，五色之疵瑕，以惑人者也。"

　　虽然红（朱）与蓝（青）皆为正色，作为间色的紫却因其高贵与神秘的色感，一度凌驾于正色之上。

　　春秋时期的齐桓公对于紫色尤其偏好，曾对管仲说："寡人好服紫，紫贵甚，一国百姓好服紫不已，寡人奈何？"终致一代圣人孔子发出"恶紫夺朱"的批评之声。然而圣人的批评之声并没有影响帝王对于紫色的喜爱，汉武帝时正式确定紫色为帝王的御用服色，还将"金印紫绶"作为赏赐臣下的标准配置。

　　历经唐宋两代，紫色的地位一直力压正色的朱、青，直至明代朱姓王朝，朱元璋忌讳"恶紫夺朱"一说，遂降紫还朱，自此荣耀了千余年的紫色终于让位，朱红色再次成为中国最显赫喜庆的颜色。

　　紫色与中国传统道教也是渊源深厚，老子西行出关，紫气罩身，于是"紫气东来"也象征着祥瑞之气与圣贤降世的预兆。

青莲

RGB：118-44-140
CMYK：64-92-0-0
HEX：762C8C

青莲色，是指色调偏蓝紫的莲花色。

宋代周敦颐《爱莲说》中曾以"出淤泥而不染，濯清涟而不妖"来形容莲花的洁净无染；佛教《维摩经》中也有"目净修广如青莲"之说，以青莲比喻明澄的佛眼。青莲色是象征洁净与修行的信仰之色。

唐代礼重佛教，亦以紫色为贵，官吏三品以上的朝服为紫色，位列正色红之前。

时至清代，青莲色成为王孙贵胄阶层的服饰流行色之一，也是清代建筑装饰彩绘中常用的颜色。

青莲谐音"清廉"，故也象征着清正廉明。被后人誉为"诗仙"的唐代伟大诗人李白，就是以"青莲居士"为号，并以"戒得长天秋月明，心如世上青莲色"彰显其坦荡的胸怀。

丁香色

RGB: 197-166-205
CMYK: 25-39-0-0
HEX: C5A6CD

丁香色，顾名思义就是紫丁香花的颜色。

紫丁香盛开于春季，色彩紫中透粉，香气浓烈，在尚未花开之际，花蕾密布枝头，宛若勒紧的绳结，故称为丁香结。

紫丁香花色虽美，但古人似乎更钟情于其含苞未放之时的丁香结。唐宋诗人常常以丁香结比喻愁思郁结，难以抒怀，述不尽人世间的离愁别恨。

"芭蕉不展丁香结，同向春风各自愁。"李商隐的这首《代赠》，借物寓情，抒发着满心的愁绪；宋人王十朋的《点绛唇·素香丁香》中，虽形容丁香结"结愁千绪，似忆江南主"，却也有着"素香柔树，雅称幽人趣"的评价。

愁思郁结也终有纾解之时，也正是历经痛苦方有了盛放之际的迷人色彩。

藕荷色

RGB：228-198-208
CMYK：11-27-10-0
HEX：E4C6D0

　　将含有红色素的苏枋木加入催媒剂后所生成的一种明度较暗的颜色，因其色泽近似于藕，故称为藕荷色。

　　苏枋是盛产于中国南方及东南亚一带的常绿植物，自古就被用来漂染布料，作为红色的染料，加入不同的催媒剂或比例不同，就可以生成不同的紫色。

　　《天工开物》曾记载，"苏木水薄染，入莲子壳，青矾水薄盖"，即可染出如莲藕般的浅紫色布帛。

　　在尊贵的紫色系中，藕荷色是比较低调内敛的，所以也是中国历代庶民常见的服色。而在邻国日本，藕荷色则是其古代宫廷的服色之一。

玫瑰紫

RGB：202-47-121
CMYK：18-91-18-2
HEX：CA2F79

　　玫瑰紫，因其色近似于紫玫瑰而得名，虽以玫瑰为名，却并不是以玫瑰做的染料。

　　古人染紫，最初是直接用紫草染，后因紫草昂贵，故而通过红蓝套染而成紫色。

　　玫瑰紫，紫中透红，红中带粉，被视为浪漫的色彩。玫瑰紫在古时即被用来漂染布帛，如"紫有大紫、玫瑰紫、茄花紫，即古之油紫、北紫之属"（《扬州画舫录》）；也被作为瓷釉，如"钧釉有玫瑰紫、海棠红、茄花紫……"（《景德镇陶录》）

　　现今人们多以为玫瑰为西方舶来品种，其实玫瑰原产于我国，栽培历史悠久，唐代诗人白居易就曾有"菡萏泥连萼，玫瑰刺绕枝"之名句。

葡萄紫

RGB：89-51-94
CMYK：75-90-45-10
HEX：59335E

葡萄紫，在中国古代紫色系列中，属于深蓝与深红混合而成的深紫。

葡萄于西汉时期从西域大宛国传入中原，最初只是作为甘甜的水果食用。至唐太宗攻打吐鲁番区域的高昌国，从而开启了中原地区葡萄酒的酿造历史。"太宗破高昌，收马乳葡萄种于苑，并得酒法。"

"葡萄美酒夜光杯，欲饮琵琶马上催。醉卧沙场君莫笑，古来征战几人回。"葡萄美酒的香醇激发了文人的诗兴与灵感，方有了这千古传诵的诗句。想来金庸先生《笑傲江湖》中令狐冲与祖千秋斗酒论杯的那一桥段，也来自于此。

作为服色，古人以苏枋红加上蓝草反复套染而成为葡萄色，既有紫的尊贵，也具有蓝的深沉。

和玫瑰紫一样，在古瓷中也有"葡萄釉"，烧制出的瓷器泛着神秘大气的色泽，雍容华贵。

茄色

RGB: 100-50-104
CMYK: 70-90-35-10
HEX: 643268

茄色，即蔬菜茄子的外皮色泽，黑紫且油亮。

茄子原产于古印度，约在中国南北朝时期经由西域丝绸之路传入中原，西晋嵇含所著《南方草木状》中记载："茄树，交、广草木，经冬不衰，故蔬圃之中种茄。"北魏时期的《齐民要术》中也有过相关记载。

茄子本为健康蔬菜，表皮紫艳，食之却平淡无味，须辅各类佐料加以烹饪方能化腐朽为神奇，其中当属《红楼梦》中那道"茄鲞"最为人津津乐道。

茄色除了漂染布料外，也是宋瓷中罕见的釉色。据传北宋钧窑曾在釉料中无意掺入了铜红釉，于是呈现出变幻莫测的紫红色窑变，其中就有茄紫色的踪影。可惜传世无几，只能从文献记载中臆想那红紫相映、瑰丽斑斓的神秘光泽。

紫藤色

RGB: 200-187-201
CMYK: 8-17-0-22
HEX: C8BBC9

　　紫藤又名藤萝，原产自中国，是历史悠久的观赏花种。其花色粉中透紫，色泽明亮轻盈，是为紫藤色。

　　紫藤于每年春季时花开成串，宛若垂挂的紫色风铃，随风摇曳，甚是赏心悦目。清淡美悦的粉紫象征着缠绵悠长的爱意，故紫藤花的花语就是最幸福的时刻。

　　紫藤除作观赏外，也具利水、除痹、杀虫之药理。《梦溪笔谈·补笔谈》中有云："古今皆种以为亭槛之饰，今人采其茎于槐干上接之，伪为矮根。其根入药用，能吐人。"

　　唐代诗人李白《紫藤树》诗云："紫藤挂云木，花蔓宜阳春。密叶隐歌鸟，香风留美人。"可见紫藤那灿若云霞的花穗，以及如龙蛇般蜿蜒的枝蔓，向来是文人笔下的上佳题材。

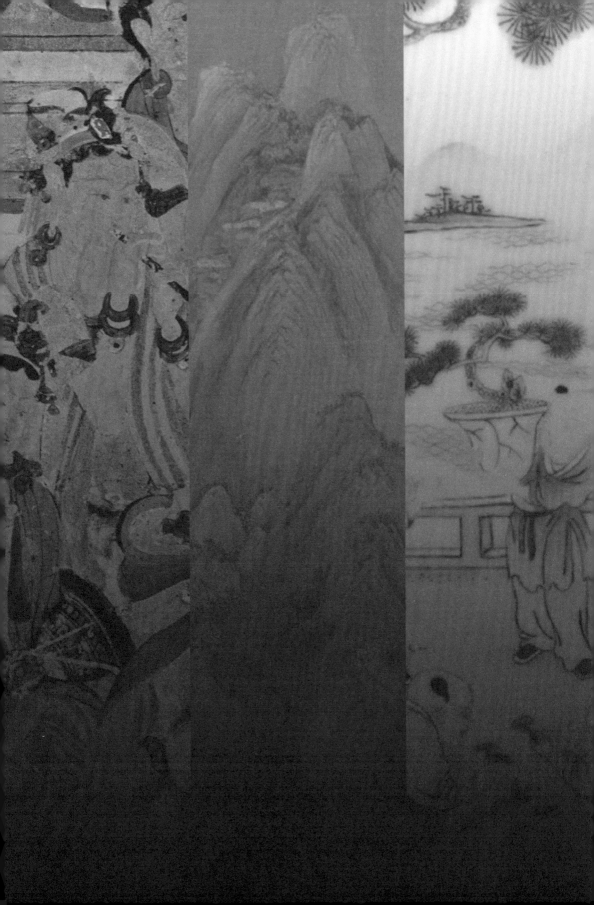

鉴色

之传世艺术

绘画、书法、雕塑、建筑、瓷艺、织绣……

先人们为我们留下了诸多宝贵的文化遗产，让我们可以了解华夏数千年的历史进程，品味中华传统艺术之美。

千年敦煌

敦煌莫高窟壁画，始建于前秦建元二年（公元 366 年），距今已有一千六百多年的历史。

历经各个时代审美观的演变，敦煌壁画的色彩语言也随着时代的不同，其绘画技法、绘画颜料和绘画观念都发生着变化，画师们运用瑰丽的想象和夸张的手法，赋予了色彩更多的主观意向性。北魏时期浓郁厚重而有变化，西魏、北周时期爽朗而清雅，隋唐时期华丽高雅……

五百余个洞窟内，五万多平方米的壁画作品，其绚丽色彩的背后都由主色调统一着画面，充分发挥补色对比的魅力，使壁画色彩之间充满律动美感。

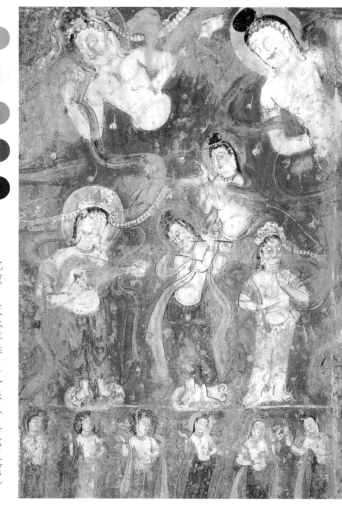

北凉·伎乐菩萨三合奏（二七五窟）

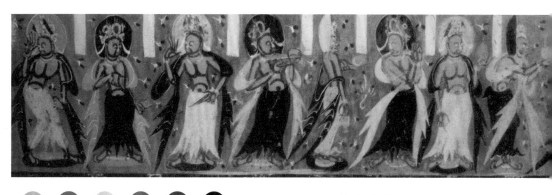

西魏·供养菩萨（四三一窟）

北周·伎乐飞天（四六一窟）

北周·萨埵太子舍身饲虎本生（四二八窟）

北周·飞天（四三二窟）

隋·西王母（三零五窟）

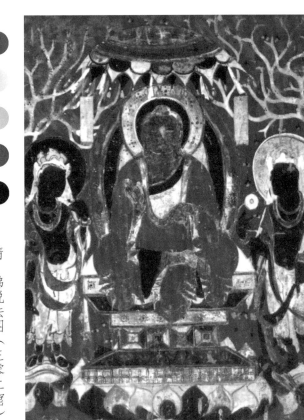

隋·佛说法图（三零二窟）

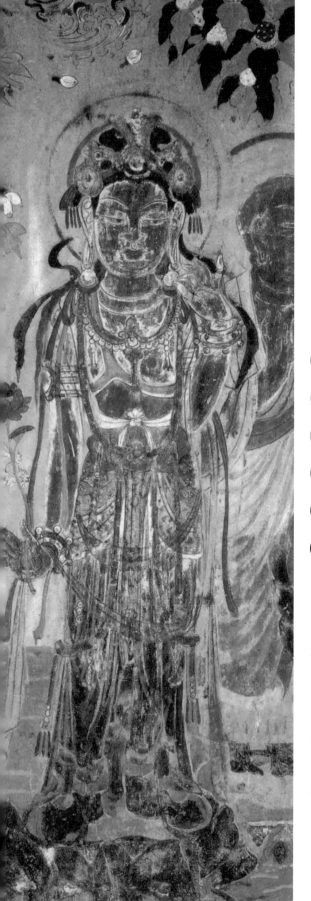

初唐·大势至菩萨（五七窟）

　　《观无量寿经》云："大势至菩萨以独特的智能之光遍照世间众生，使众生能解脱血光刀兵之灾，得无上之力。"

　　画中菩萨脚踏碧波佛莲，手拈无相法决，紫色的法身更显无量神通。

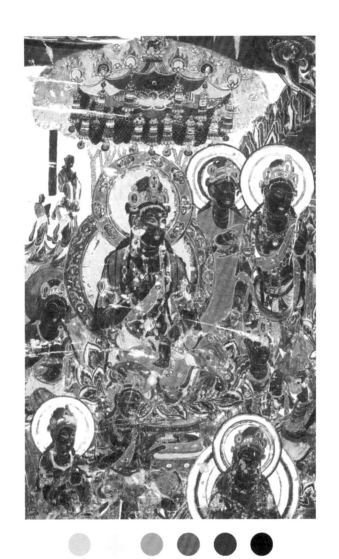

盛唐·法华经之众菩萨（二一七窟）

《法华经》即《妙法莲华经》，为佛陀
释迦牟尼晚年与众弟子说教，明示不分贫富
贵贱，人人皆可成佛。

妙笔丹青

"诗画本一律，天工与清新。"

写意的中国画向来重神韵而轻形式，始终在寻找人与自然、人与社会、人与自身的平衡，寻找一种"恒"的大美境界。

讲究意境的中国画，其"真、朴、简"的高古之趣，充满着先贤们的哲学思想。

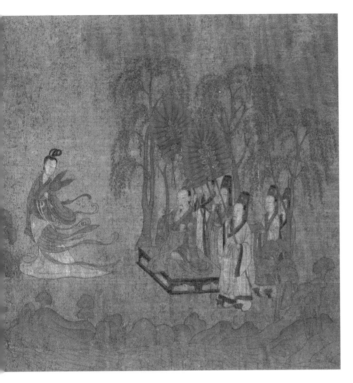

宋（摹）·洛神赋图（局部）

　　《洛神赋图》原为东晋顾恺之所作。此幅为宋人摹本，设色浓艳，画法古拙，仍存六朝遗韵。

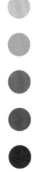

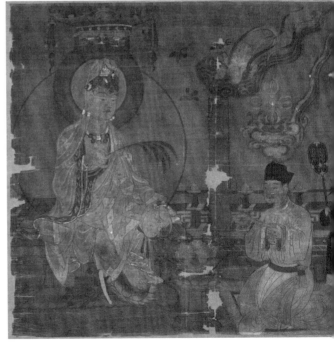

五代·白衣观音像页

　　《白衣观音像页》是国内现存最好的敦煌遗画。画面敷色以青、红、白为主，部分头饰和飘带描金，色调富丽浓艳。

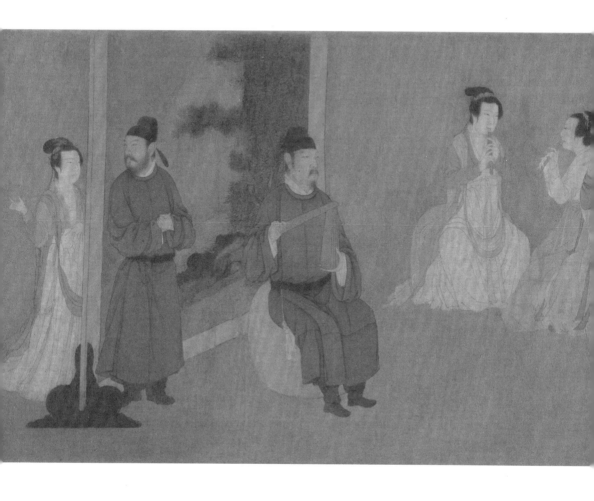

宋（摹）·韩熙载夜宴图卷（局部）

《韩熙载夜宴图卷》原为五代时期顾闳中所作，此图为宋人摹本。

画卷的艺术水平高超，人物、器物造型准确精微，线条工细流畅，色彩绚丽清雅。画师用色丰富、和谐，仕女的素妆艳服与男宾的青黑色衣衫形成鲜明对照。几案、坐榻等深黑色家具沉厚古雅，仕女裙衫、帘幕、帐幔、枕席上的图案又绚烂多彩。不同色彩对比参差，交相辉映，使整体色调艳而不俗，绚中出素，呈现出高雅、素馨的格调。

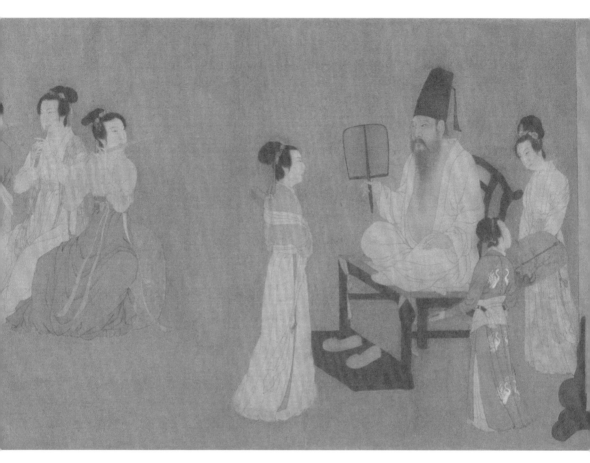

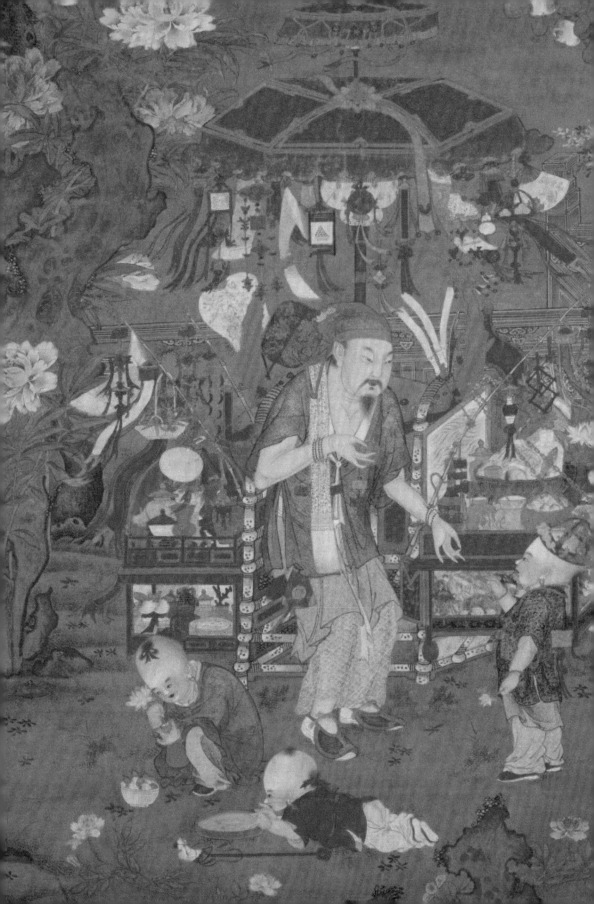

明·春景货郎图轴（局部）

《货郎图》属于风俗画，自宋代以来就十分流行。画面中货郎衣着整洁，儿童服饰华丽，货架上的各类物品丰富而精致。画法上刻画细腻，用色极为浓艳。

清·任颐 碧桃春燕图轴

任颐，即任伯年，清末"海派"大家。其用色明澈澄亮，秀艳俏丽，画风清新活泼，奔放且有新意。

品陶赏瓷

"雨过天青云破处，这般颜色作将来。"

从日常生活用品演变为文人手中的雅趣，甚至成为一代帝王对未来的期许，相信只有瓷器才有这般魅力。

梦幻般的秘色，传说中的天青色，元明时期的青花瓷，无一不是永恒的经典及后世追捧的对象。

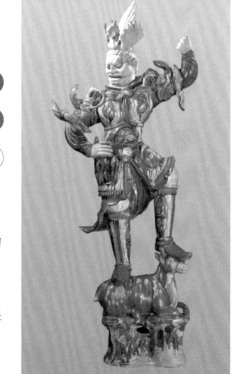

唐·三彩天王俑

　　天王俑造型威武雄迈，气镇四方，是唐朝葬仪的组成部分之一，起镇墓作用。此俑通体以绿、褐、白三色釉为主，釉色鲜艳明亮，展现了当时高超的制瓷工艺。

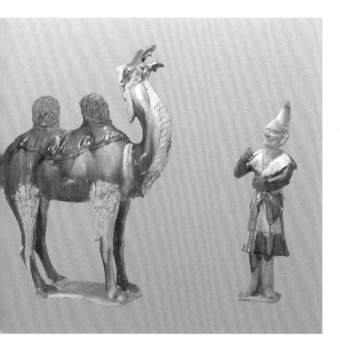

唐·三彩胡人牵骆驼俑

　　唐代丝绸之路贸易频繁，各民族之间交流融合，因此唐三彩中不乏此类题材，生动地反映了当时的繁盛景象。

宋代经济、文化发达，但军事落后，在政治上不能有所作为，只能将更多的精力放在诗词歌赋的创作和器皿的精雕细琢上。诗词歌赋的婉约凄美、器皿的精细内敛是宋人无奈的内心写照。

宋瓷制作工艺之精细，造型之简约，釉色之纯净，以及丰富的内涵与审美情趣，令其成为后世追捧的艺术珍品。

宋·汝窑天青釉三足樽承盘

宋·钧窑玫瑰紫釉葵花式花盆托

北宋·钧窑天蓝釉筒式炉

元代景德镇陶工在继承唐宋制瓷成就的基础上进一步创新，弥补了形体上工艺粗糙的不足，大改传统瓷器含蓄内敛的风格，以鲜明的视觉效果，给人以简明的快感，使元青花大放异彩。

元青花瓷器的色调因釉料不同也有所差异，国产的吴须色青料烧制后呈灰蓝色，色泽不通透，而采用进口的苏麻离青钴料烧制，则呈鲜丽的靛青色。

元青花瓷器的纹饰也是题材丰富，除了各种寓意吉祥的动植物纹样外，人物故事纹更为后人称道传诵。

▶ 元·青花鱼莲纹罐

▼ 元·景德镇窑青花飞凤麒麟纹盘

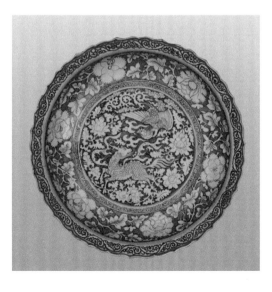

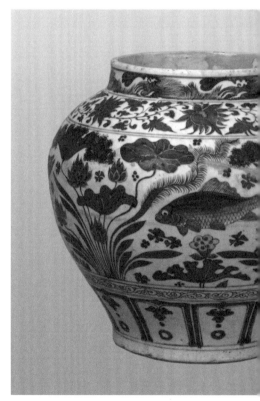

明成化·斗彩怪石花蝶纹罐

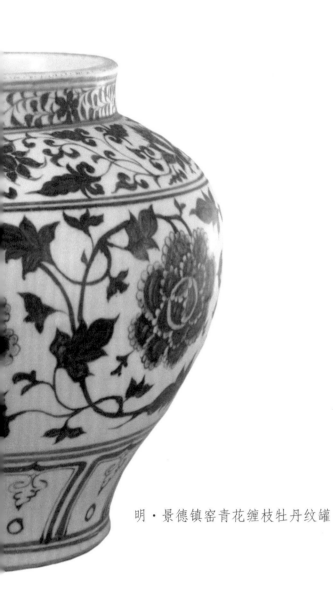

明·景德镇窑青花缠枝牡丹纹罐

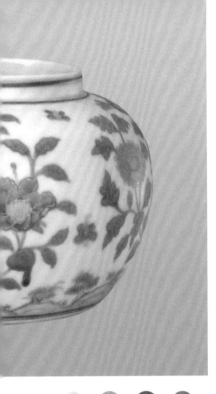

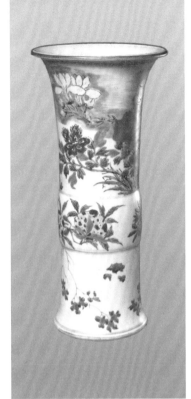

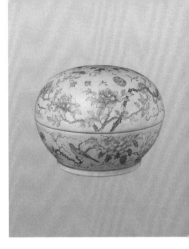

清顺治·
五彩牡丹玉
兰纹花觚

清光绪·
绿地粉彩藤萝
花鸟纹圆盒

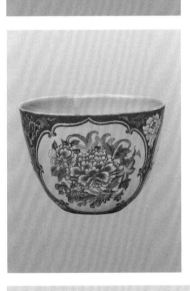

清康熙·
红地开光珐琅
彩牡丹纹杯

清康熙·
五彩山水
人物瓶

清光绪·
黄地粉彩灵芝水仙纹长方花盆

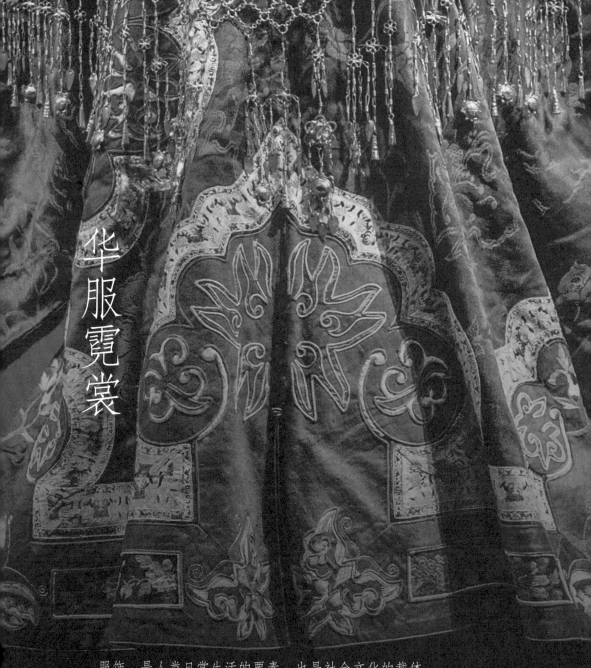

华服霓裳

服饰，是人类日常生活的要素，也是社会文化的载体。

中国传统服饰的发展与演变，材质和色彩的选用与搭配，着装的等级规定与礼法，都反映着特定时期的社会制度、经济生活、民俗风情，也承载着其时的思想文化和审美观念。

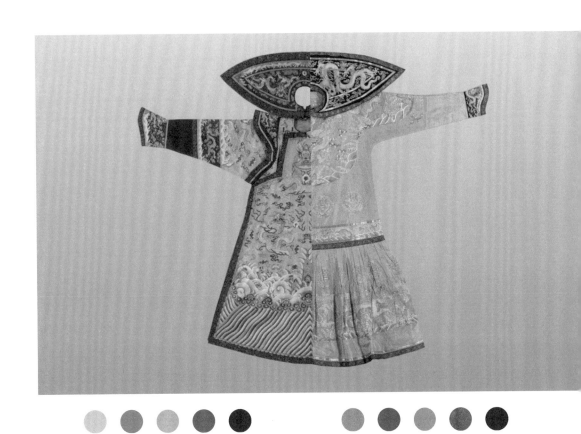

清·明黄色纱绣彩云金龙纹女夹朝袍　　　清·明黄色纳纱绣彩云金龙纹男单朝袍

　　清代皇帝与皇后的春秋礼服之一，圆领，大襟右衽，左右开裾，马蹄袖，附披领直身式袍。明黄色实地纱面，湖色团龙纹实地纱里，镶石青色缠枝勾莲纹织金缎边。通身以套针、平金、齐针、滚针、钉针等技法绣彩云金龙纹，间饰牡丹、菊花，下摆八宝平水。绣工精美，纹样富丽，尽显帝后的华贵气宇和尊崇地位。

清·银灰色方胜纹暗花缎袄

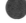

清光绪·宝蓝色缎绣折枝菊花纹袷便袍

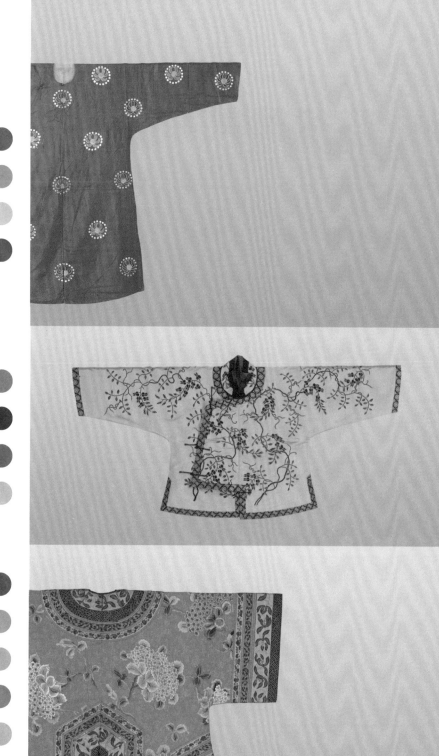

清·大红绸画花驾衣

清·湖色缎绣藤萝花琵琶襟裌马褂

清·明黄色绸绣绣球花棉马褂

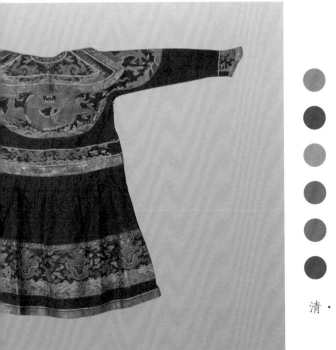

清·石青纱妆花云蟒纹单朝袍

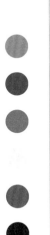

清·孔雀羽穿珠彩绣云龙吉服袍

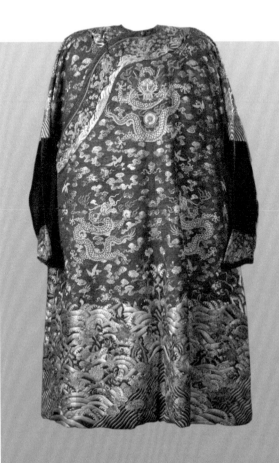

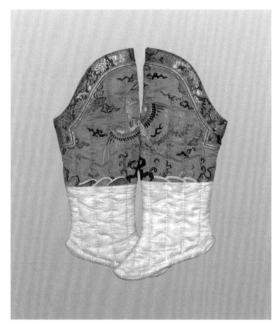

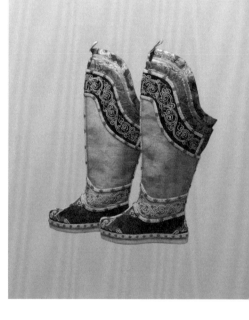

清康熙·浅绿绸绣凤头绵袜

清光绪·嵌料石万寿字花盆底女鞋

清·香色绸绣花手帕

清康熙·黄云缎勾藤米珠靴

青砖碧瓦

中国传统建筑的色彩之美，既有北方皇家建筑的红墙、红柱、黄瓦彩画，辉煌富丽，宛若工笔重彩；也有南方园林寺观，白墙黑柱青瓦，平和淡泊，好似水墨写意。

不同流派的古建筑书写着各自的故事，或精致，或恬静，或威严，是如今的建筑难以超越的。中国传统建筑以其独有的历史与文化积淀，传诵着古老文化的声音，展现着中国历史的厚重。

皖派建筑

　　皖派建筑是六大建筑派系中最为突出的建筑风格之一，是中国南方民居的代表。

　　皖派建筑中最为人熟知的当属徽派建筑，青瓦白墙，砖雕门楼，集徽州山川风景之灵气，融风俗文化之精华。

　　徽派建筑于 2000 年被列入"世界文化遗产"。其优雅的建筑风格尤以民居、祠堂和牌坊最为典型，被誉为徽州古建三绝，为中外建筑界所重视和叹服。

　　徽派民居建筑风格中的"三雕"（木雕、石雕、砖雕）与"四水归堂"的天井，不仅造型精美，而且寓意深远，尽显古人的智慧与审美。

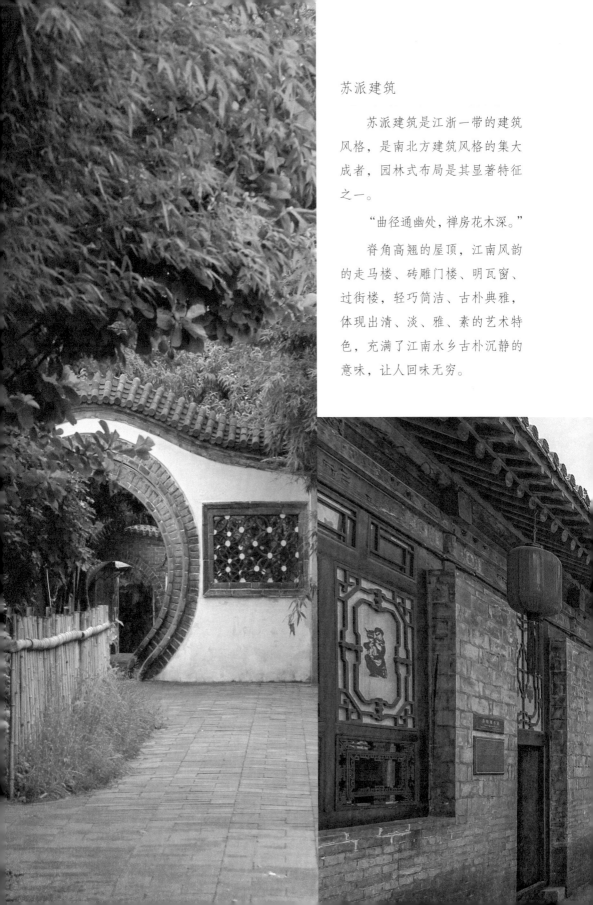

苏派建筑

　　苏派建筑是江浙一带的建筑风格,是南北方建筑风格的集大成者,园林式布局是其显著特征之一。

　　"曲径通幽处,禅房花木深。"

　　脊角高翘的屋顶、江南风韵的走马楼、砖雕门楼、明瓦窗、过街楼,轻巧简洁、古朴典雅,体现出清、淡、雅、素的艺术特色,充满了江南水乡古朴沉静的意味,让人回味无穷。

晋派建筑

　　山西历史上以晋商闻名天下，勤劳的世代晋商在积累了无数财富的基础上形成了自己的建筑风格。

　　晋派建筑在很大程度上反映了晋商的品格——稳重、大气、严谨、深沉。斗拱飞檐，彩饰金装，砖瓦磨合，精工细做，其所蕴含的文化与精神是一笔无与伦比的财富。

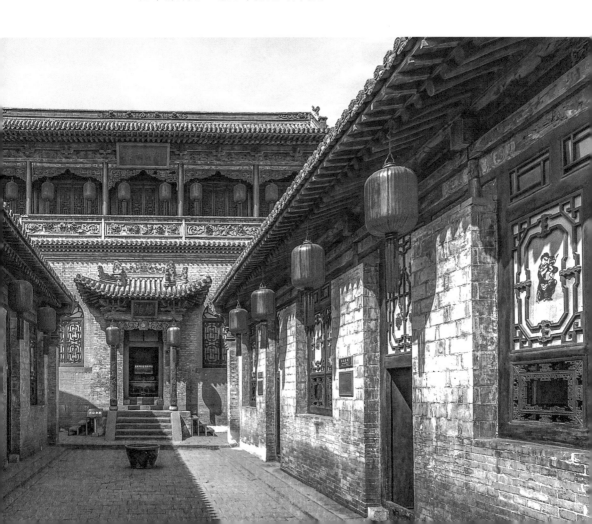

闽派建筑

　　闽派建筑源于古代中原生土夯筑的建筑工艺技术，在宋元时期
就已出现，于明清时期趋于鼎盛，并延续至今。

　　闽派民居将源远流长的生土夯筑技术发挥到极致，其中"土楼"
是最为鲜明的代表。其单体建筑规模宏大精细，形态各异，依山傍水，
错落有致；建筑风格独特，工程技术高超，文化内涵丰富多彩。

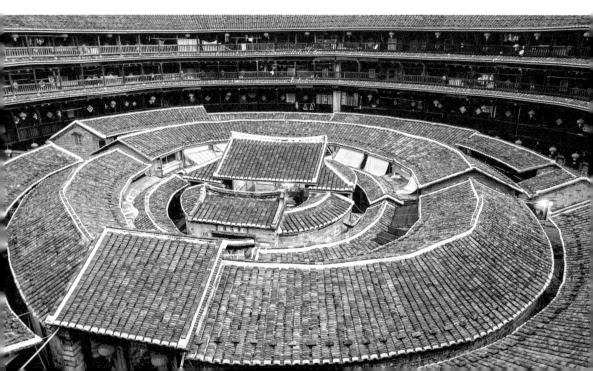

京派建筑

　　京派建筑的尊贵，在于它历经七百多年演变而来的四合院，院落宽绰疏朗，四面房屋独立，大到皇宫王府，小到平民住宅，每一处雕饰、每一笔彩绘，都体现着源远流长的老北京民俗民风和传统文化。

　　除四合院外，宫殿建筑也是京派建筑的代表，其中故宫更是宫殿建筑的问鼎之作，也代表了传统建筑艺术的最高水平。

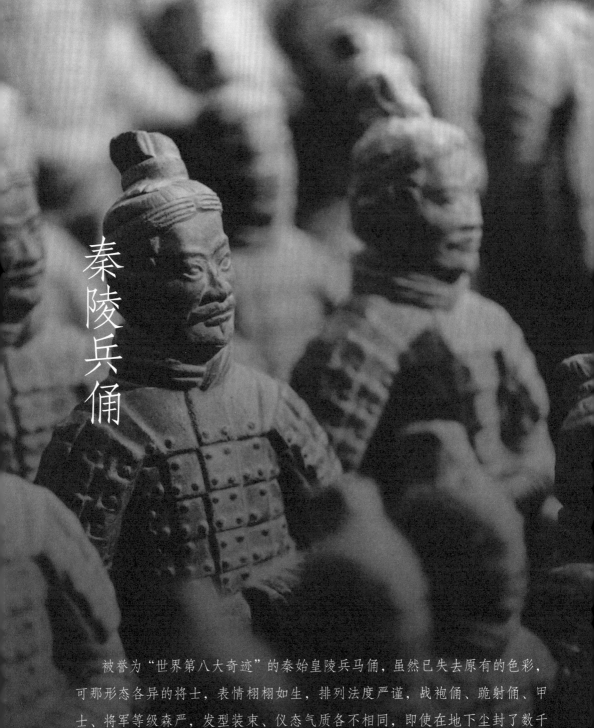

秦陵兵俑

　　被誉为"世界第八大奇迹"的秦始皇陵兵马俑，虽然已失去原有的色彩，可那形态各异的将士，表情栩栩如生，排列法度严谨，战袍俑、跪射俑、甲士、将军等级森严，发型装束、仪态气质各不相同，即使在地下尘封了数千年，依然气宇不凡，不愧为国之瑰宝。

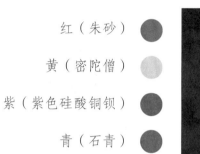

红（朱砂）

黄（密陀僧）

紫（紫色硅酸铜钡）

青（石青）

绿（石绿）

白（磷灰石）

黑（炭黑）

1999 年出土
二号坑跪射俑

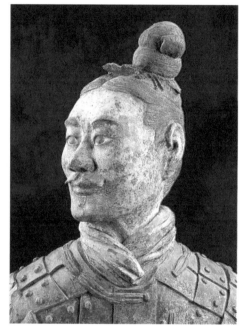

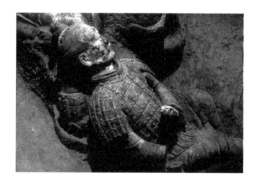

1999 年出土
二号坑彩绘俑

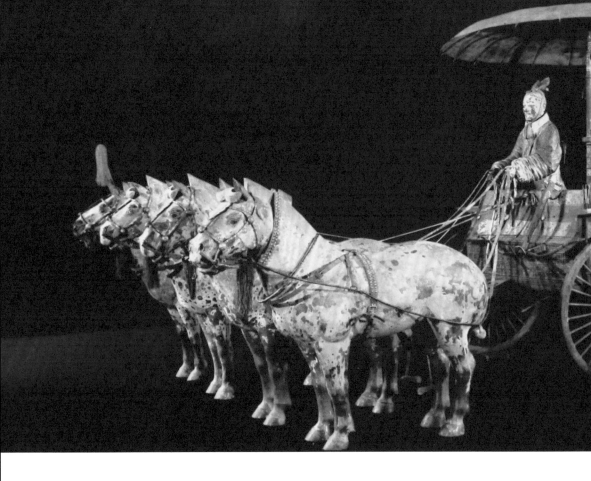

秦陵铜车马

 于1978年6月在秦始皇帝陵封土西侧约二十米的地方勘探出土的秦陵铜车马，逼真地再现了秦始皇御用马车的全貌，反映了秦代工匠运用高超的铸造技术，对中国古代车马文化的研究具有划时代的意义，被称为"青铜之冠"。

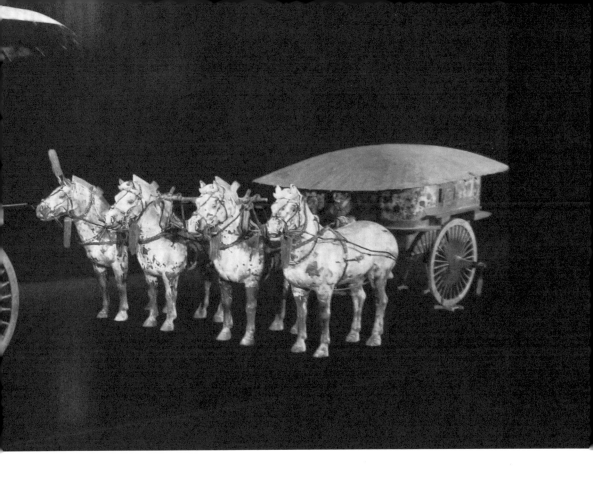

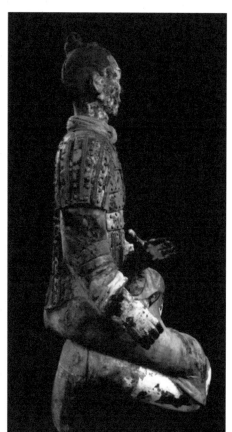

二号坑彩绘跪姿俑

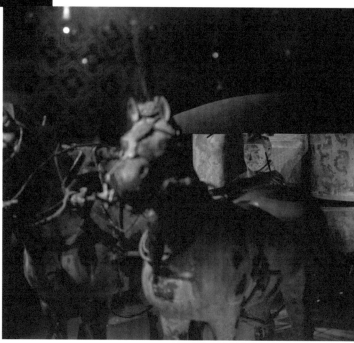

秦陵铜车马

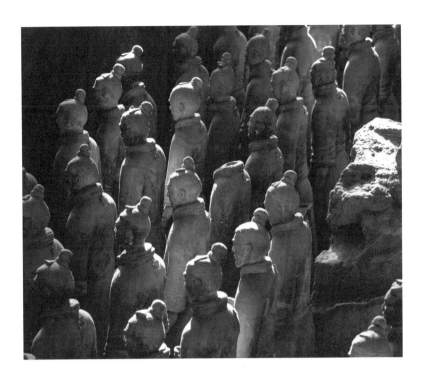

一号坑陶俑

　　历经了两千多年，大多数原本色彩缤纷的兵马俑表面的颜料已氧化褪色，可是如此浩大的规模，即使只余下一片灰白，仍令人震撼无比，堪称"世界第八大奇迹"。

鉴色

之中国元素

　　泱泱上下五千年的历史长河，我们的先人留下了无数宝贵的文化遗产。它们见证了历史，也传承了历史，让后世的我们在它们身上看到了先人的智慧与创造力。

　　虽历经千百年，时至全球化的今天，独具东方魅力的中国元素早已迈出国门，在世界的艺术舞台上大放异彩。

纹样

纹样作为中国传统文化的重要组成部分，可以说是贯穿了中国历史发展的整个过程，并随着社会经济、政治、文化的不断发展而变化着。

中国传统纹样一直存在于人们的生活之中，历史悠久，内容丰富，可以反映出不同时期、不同地域的风俗习惯与价值观，具有浓厚的生活气息，是时代的图腾，是华夏民族几千年智慧的结晶。

清·碧玉勾云夔龙纹圆盒

　　"夔"是中国古代传说中的一种奇异动物，似龙而仅有一足。《说文解字》曰："夔如龙一足。"

　　夔龙纹始流行于商、西周青铜器及玉器上，至明、清时流行于景德镇瓷器上。

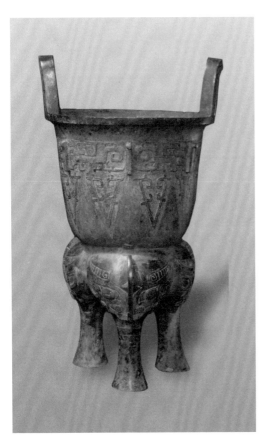

商·兽面纹甗

"甗"原为烹饪用的厨具，后作为礼器流行于商至汉代。

兽面纹是商周时期青铜器上最常见的图纹，从宋代开始，它们有了"饕餮"一称，作为传说中贪吃美食的怪兽，与厨具相配也是顺理成章。

清康熙·青花如意纹洗

如意纹原是从传统云纹中演变而来的，其取自如意的灵芝或云朵形头，称为如意云，有着"事事如意"的美好寓意。

清·石青色缎缀绣八团石榴花纹棉龙褂（局部）

　　作为吉祥之物，石榴自六朝时起就有了多子多福的寓意。石榴花为中国五月的当令花，拥有鲜艳惹眼的色彩，除了在服饰上采用外，在各类工艺品上也有着广泛应用。

清·银累丝双龙纹葵瓣式盒

龙是中国神话传说中的神兽，为百麟之长。龙的传说和龙文化是中国的历史传承，龙是中华民族最具代表性的文化图腾。

根据龙的不同形态，纹样中的龙纹可分为团龙纹、坐龙纹、行龙纹、云龙纹、双龙纹等。

清乾隆·紫檀木漆面嵌珐琅长方桌

回字纹在新石器时代的彩陶器和商周时代的青铜器上就已经出现了，至明清时成为家具上的常见装饰纹样。

回字纹的环连无界，代表着源远流长、生生不息的吉祥寓意，以其简约婉转的美，经过千年的传承，已然成为中国传统的文化符号。

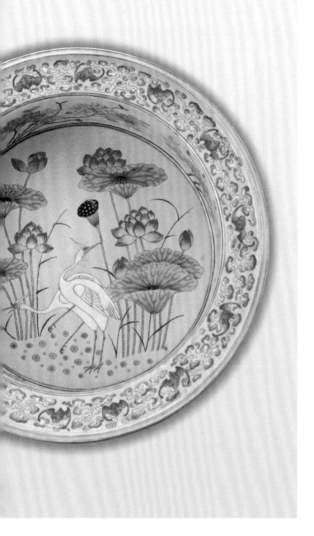

清同治·黄地粉彩鹭莲纹盆

　　鹭鸶与莲花联合作为纹样元素，被称作"鹭莲纹"。因鹭与"路"谐音，莲荷又与"连科"谐音，故蕴含有"一路连科"的美意，期许学子能够三科连中、金榜题名。同时，由于莲又与"廉"谐音，所以也有"一路清廉"的美好寓意。

清乾隆·匏制寿字蕃莲纹银里茶碗

　　文字纹是以文字为主要题材的一种传统装饰纹样，其中代表吉祥的一些文字如福、禄、寿、禧等更是深受人们的喜爱。

脸谱

脸谱作为中国传统文化的标识之一，是指中国传统戏剧里演员面部的彩妆，主要应用于"净"和"丑"的人物角色。通常由人物心理活动、精神状态和生理特征的表现来确定脸谱的色彩、线条、纹样与图案。

绘制脸谱以象征、夸张手法而著称，脸谱艺术形象不仅用于舞台，也常见于建筑物、商品包装、服饰及工艺品上。

红 红色脸谱一般用来表示耿直、忠义，有血性，多表现正面角色。

蓝 蓝色脸谱与绿色脸谱的含义相近，都是黑色的延伸，表示人物性格刚强、豪爽，有时候也表示人物的阴险、狡猾。

黑 黑色脸谱一般用于正直无私、刚正不阿以及性格直爽刚毅而勇猛的人物。

白 白色脸谱有粉白和油白之分。京剧中常常用白色脸谱来表现奸邪的反面角色。

 绿色脸谱一般用来表示勇猛、莽撞、暴躁的人物，与黑色脸谱有相近的用意。

 黄色脸谱寓意人物骁勇彪悍或凶暴残忍，所以黄色脸谱一般用于勇猛而暴躁的人物。

 紫色是红色和黑色的中间色，紫色脸谱表示的象征意义也介于红黑之间，一般表示肃穆稳重，刚正威严，富有正义感。

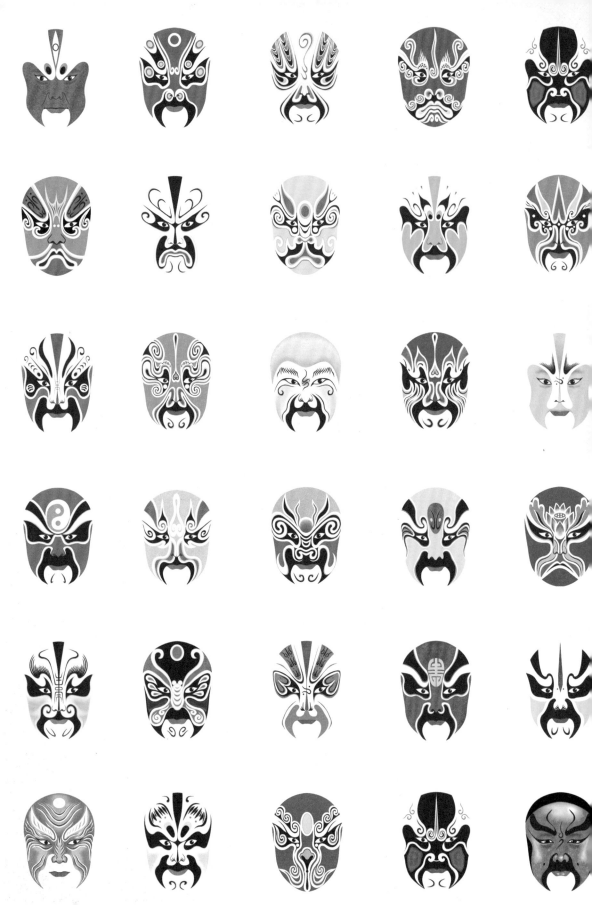

戏曲是中国传统艺术之一，历史悠久且剧种繁多。

传统戏曲所具有的综合性、虚拟性、程式性的艺术特征，凝聚着中国传统文化的美学思想精髓，构成了独特的戏剧观，使中国戏曲在世界戏曲文化大舞台上闪耀着独特的艺术光辉。

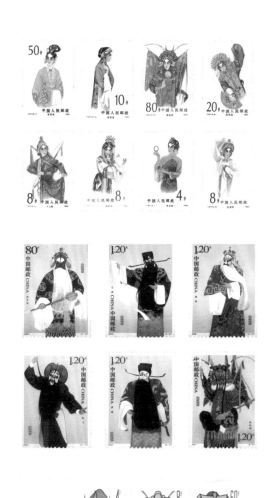

1983 年发行的《京剧旦角》特种邮票

2008 年发行的《京剧净角》特种邮票

1980 年发行的《京剧脸谱》
特种邮票首日封

中国传统京剧中，除了脸谱的浓墨重彩外，戏服也是色彩缤纷。

戏服的样式虽有适度的夸张以增强戏剧效果，却也来源于现实生活，故事的时代背景、人物的喜怒哀乐都可以通过戏服的色彩、图案等细节表达出来。

如《白蛇传》中"断桥"一节，为突出白素贞金山寺救夫未果、伤心失落的状态，就配以象征着虚弱、抑郁与愤怒的白裙；脍炙人口的《苏三起解》中被押解的苏三，穿着红色的囚服，则寓意着将面临血光之灾……

京剧的脸谱与戏服，历经数百年的演变与丰富，色彩与图纹的巧妙搭配，鲜明地塑造了剧中的人物角色，强化了人物特征，使之成为戏曲舞台上的焦点，已然形成了自己独有的艺术风格。

京剧·花旦人物魅影

　　"二十八，贴花花。"中国人在过春节时，年画、对联、福字、窗花是必不可少的元素，鲜艳缤纷的色彩烘托出了节日特有的喜庆气氛。

　　匠人们在这些元素中用色彩寄托了许多吉祥祝愿：红色代表吉祥如意，紫色代表尊贵刚健，黄色代表富贵，绿色则寓意着希望……鲜艳色彩的视觉冲击力，配上明快的线条和夸张的造型，以及其中美好的寓意，都给人们带来了欢快与喜悦。

　　年画艺术，是中国民间艺术的一种，同时也是中国社会历史、生活、信仰和风俗的反映。以前，每逢过农历新年时买两张门神画贴在大门上，差不多家家如此，有些人家还会在厅房里贴满各种花花绿绿的、象征吉祥富贵的年画。

　　那时的年画不仅是春节时一种喜庆的点缀，也是文化流通、道德教育、审美传播、信仰传承的载体与工具，还是一部地域文化的辞典，从中可以找到各个地域的鲜明文化个性。

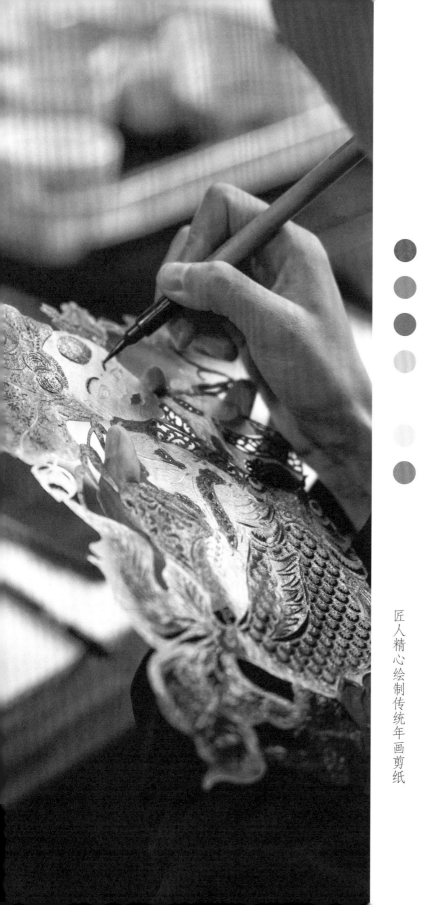

匠人精心绘制传统年画剪纸

传统年画的配色，通常以暖色调的红色为主，用来表现节日的气氛和欢乐的情绪。以清代前期杨柳青年画为代表，一般不超过红、蓝、绿、黄、紫五色搭配。

年画色彩的运用也因各地的审美习惯差异而形成了不同的风格，一般北方年画色调浓烈、对比强烈，常用红、绿、紫等色；而南方年画则色调艳丽而又不失雅致，善于运用桃红、粉绿、粉蓝等色彩。

传统年画·民间文财神

20世纪五十年代初·窗裙剪纸（天仙配戏曲题材）

　　中国民间剪纸艺术有着千年的历史，承载着中华民族的精神和独特的审美情趣。

　　窗裙剪纸诞生于明代中期，清光绪时期是烟台窗裙剪纸工艺发展的高峰期，山水、花鸟、民间故事及各种吉祥图案都成为创作的题材。民国时期的窗裙剪纸构图严谨、饱满，线条流畅，工写并重，色彩鲜艳，其工艺水平之高，时至现代都难以超越。

雅扇

　　不论是"新裂齐纨素，鲜洁如霜雪。裁为合欢扇，团团似明月"中美人、淑女手中那丝织绢绣的团扇，还是"扫却人间炎暑，招回天上清凉"所提及的文人雅士掌中赋以诗画的折扇，扇子都不仅是消暑时的简单器物，也承载了古人隽永深沉的审美情趣。

　　中国的扇文化于咫尺间寄寓哲思，且小巧便携，可谓是"游走的艺术"。

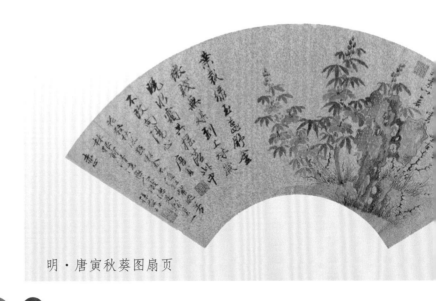

明·唐寅秋葵图扇页

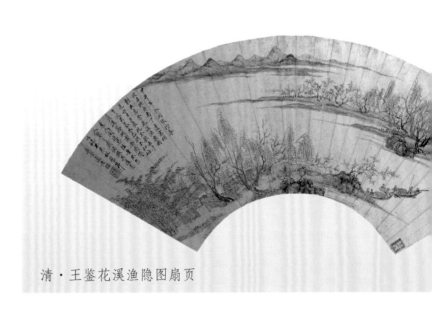

清·王鉴花溪渔隐图扇页

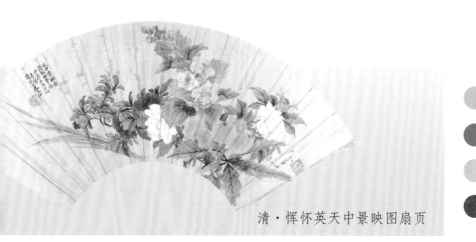

清·恽怀英天中景映图扇页

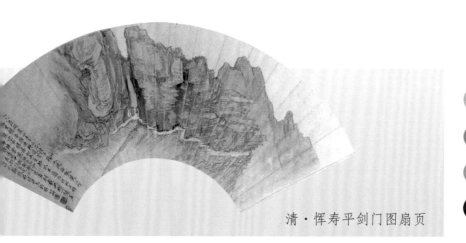

清·恽寿平剑门图扇页

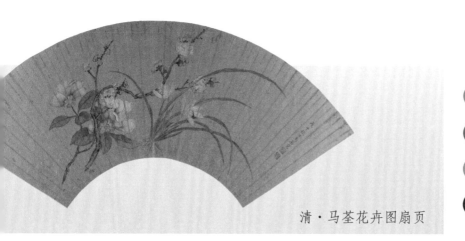

清·马荃花卉图扇页

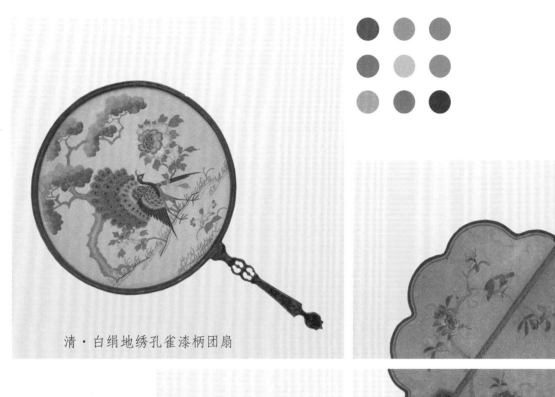

清·白绢地绣孔雀漆柄团扇

清·竹柄纱地堆绫加绣花蝶扇

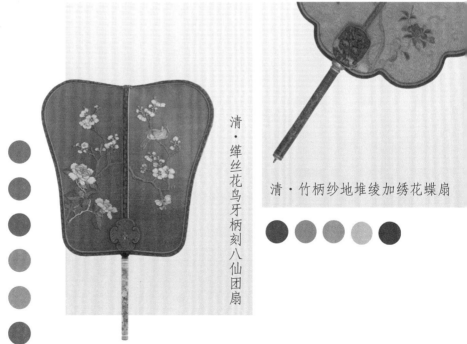

清·缂丝花鸟牙柄刻八仙团扇

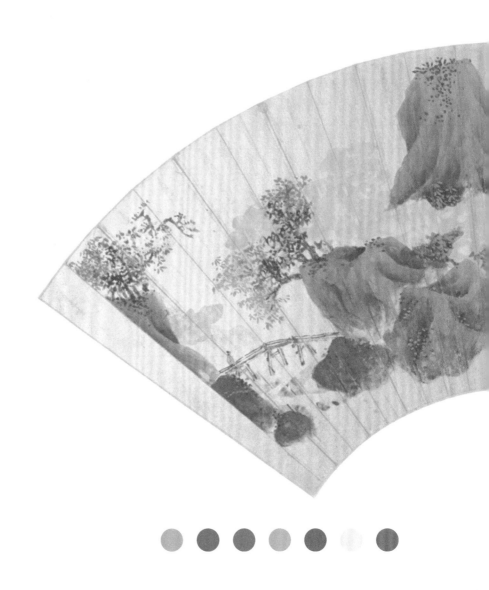

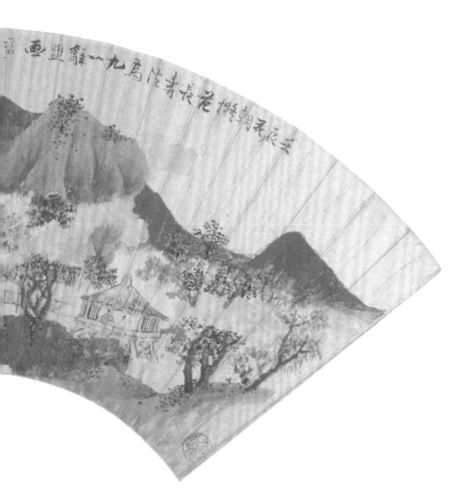

明·蓝瑛青山红树图扇页

　　明代杰出画家蓝瑛以石青、石绿、朱砂等
矿物质颜料赋色，于争妍斗丽中营造出明媚亮
丽的秋景，富有强烈的视觉冲击力和感染力，
是为"没骨山水"画之精品。

印染

《说文解字》："染，以缯为色也。"

扎染，古称扎缬、绞缬、夹缬和染缬，在中国已有一千五百余年的历史，是中国民间传统而独特的染色工艺，各种纹样折射出民间特有的民俗风情和审美情趣，流传千年，世代不朽。

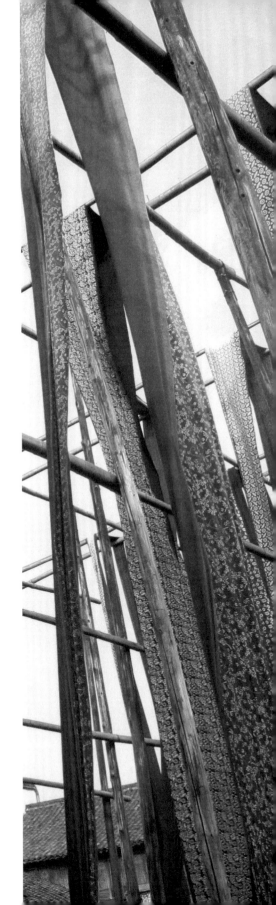

扎染是传统印染工艺中的一枝独秀，一直以朴实无华、自然成趣的姿态点缀在人们的生活中，不易被人察觉却能释放出迷人的异彩。

扎染的织物既有浑厚的朴实美，又有流动的现代美；既有匀称的纹路美，又有错杂的融汇美。

作为千百年来历史文化的缩影之一，扎染技术直到今天仍然长兴不衰。

大理古城晾染场

大理白族民居里的扎染工艺

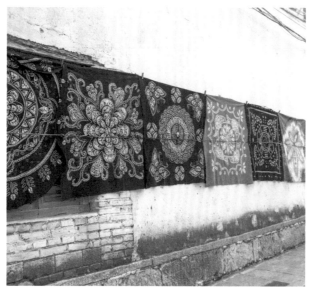

大理路边售卖的印染商品

传统蜡染工具·蜡刀

扎染有着现代机器无法企及的美学效果，每一件扎染作品因为"扎花"手法的不同而有着千差万别的效果，甚至同一种"扎花"手法，一丝丝细微的差别也会带来不一样的成品展现。每一件手工扎染的作品，都有着自己的美丽，并且这份美丽是独一无二的。

挂满印染成品的小巷

植物夹染工艺

令人惊叹的扎染图案

蜡染是用蜡刀蘸熔蜡绘画于布后以蓝靛浸染，既染去蜡，布面就呈现出蓝底白花或白底蓝花的图案。蜡染图案丰富，色调素雅，风格独特，用于制作服饰和各种生活用品，显得朴实大方、清新悦目。

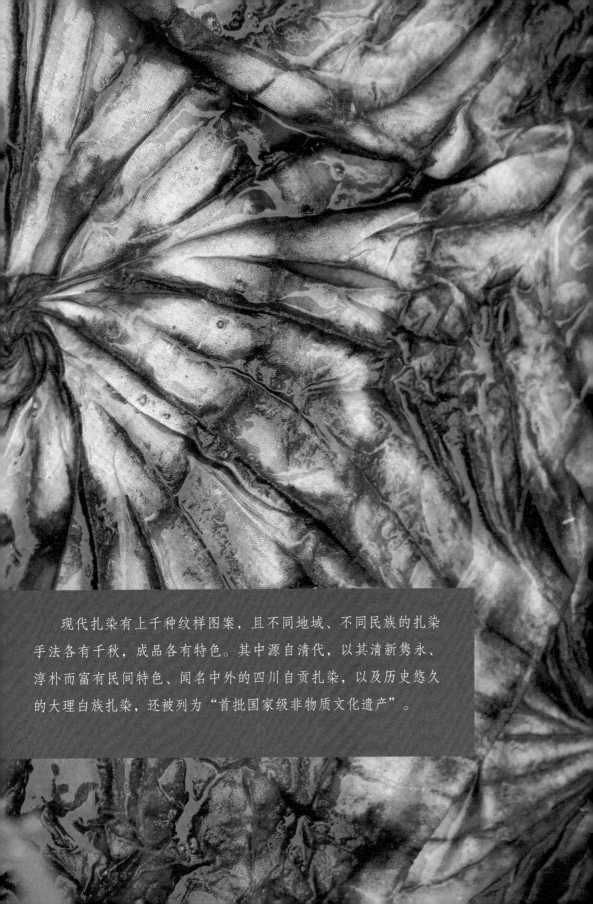

现代扎染有上千种纹样图案，且不同地域、不同民族的扎染手法各有千秋，成品各有特色。其中源自清代，以其清新隽永、淳朴而富有民间特色、闻名中外的四川自贡扎染，以及历史悠久的大理白族扎染，还被列为"首批国家级非物质文化遗产"。

刺绣

刺绣是中国民间传统手工艺之一，在中国至少有三千余年的历史。中国刺绣主要有苏绣、湘绣、蜀绣和粤绣，号称中国四大名绣。

"十指春风绕一指，一诉江山万里长。花随玉指添春色，鸟逐金针长羽毛。"用一针一线在缠缠绕绕之间"妙手生花"，这是华夏民族智慧的结晶，也是一门心灵艺术。

　　苏绣起源于苏州，为四大名绣之一，已被列入国家级非物质文化遗产。清代是苏绣的全盛时期，可谓流派繁衍、名手竞秀。

　　苏绣具有图案秀丽、构思巧妙、绣工细致、针法活泼、色彩清雅的独特风格，地方特色浓郁。

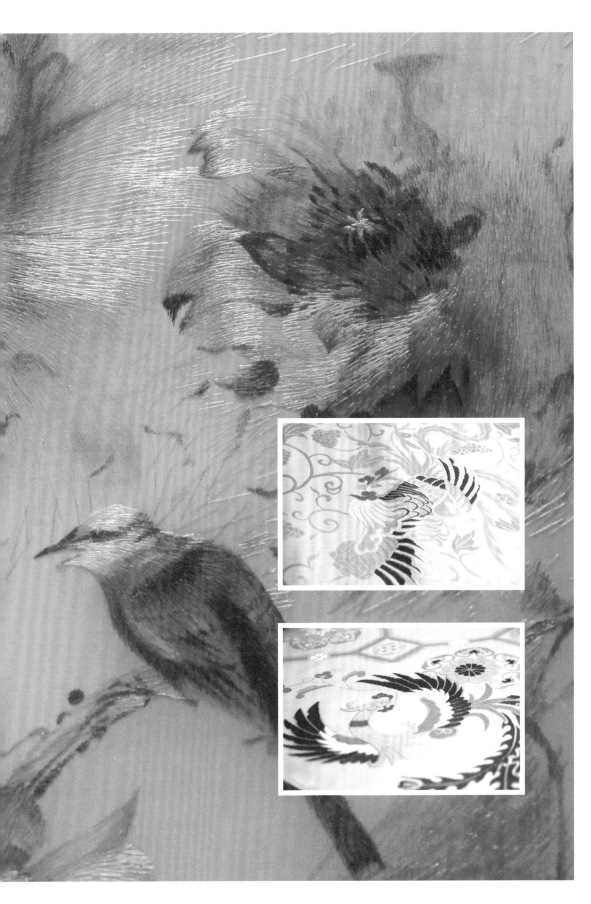

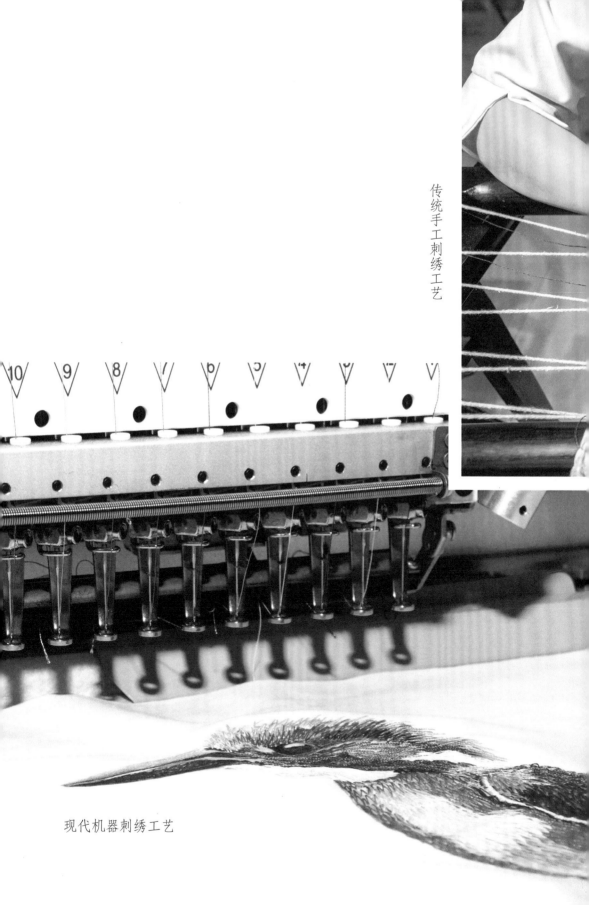

传统手工刺绣工艺

现代机器刺绣工艺

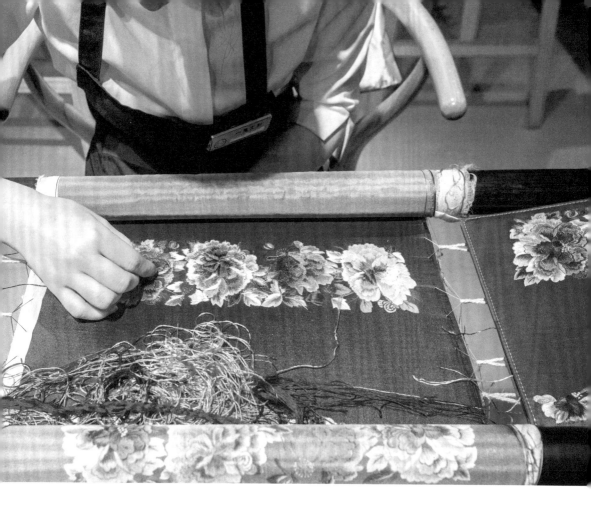

　　传统刺绣作为一种历史悠久的手工艺术，其中凝聚着深厚的民族文化底蕴，展现着深厚的中华文化与民族特色。

　　传统手工刺绣图案工整娟秀，色彩清新高雅，针法丰富，雅艳相宜，绣工精巧细腻绝伦。一件精美的绣品往往要耗时良久，其中除了需要绣工轻挑慢捻的精湛技艺与耐心外，还饱含了绣工对艺术的执着与情感。

　　机器刺绣的产生，满足了低价、速产的市场需求，虽然工艺仍在不断地提升，却终归是程序化的产物，少了一丝情感在其中。

器
皿

除了史书记载、市井文学，最能反映社会百态的可能就是日常生活中的
器皿了。

一件看似普通的物件，往往能反映出一个时代的社会状态、生活品质，
以及世人的审美观。

清乾隆·
画珐琅猫蝶烟壶

清光绪·
周乐元内画山水人物图鼻烟壶

清雍正·粉彩镂空团寿盖盒

清·紫檀木百宝嵌双螭纹盒

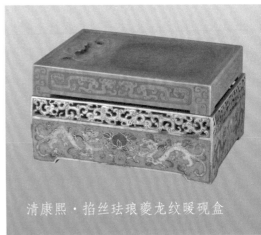

清雍正·黑漆描金山水楼阁图手炉

清康熙·掐丝珐琅夔龙纹暖砚盒

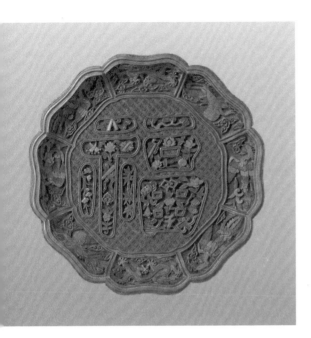

清乾隆·剔彩龙凤集福葵瓣式盘

　　盘口呈八瓣葵花形，通体髹红、黄、绿、红四色漆。盘心随形开光，红漆双勾大"福"字，笔画间剔彩松、竹、梅岁寒三友和莲花、杂宝等吉祥图案。

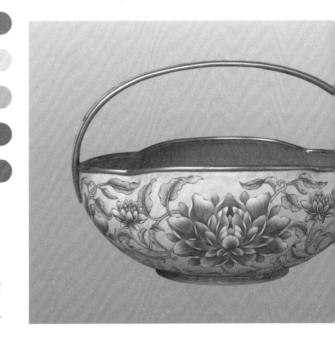

清乾隆·画珐琅牡丹纹花篮

　　花篮通体以黄色珐琅釉为地，用红色珐琅釉绘饰盛开的牡丹花四朵，并点缀以红、蓝两色的荷花两对，寓意富贵祥和，是一件难得的艺术珍品。

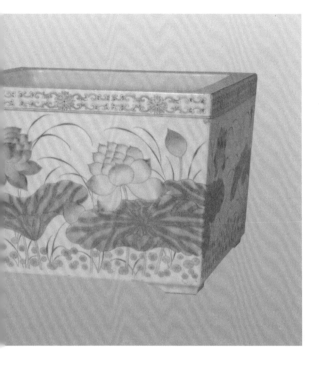

清光绪·
淡黄地粉彩荷莲花方花盆

　　盆内及外底均施白釉，外壁为淡黄地粉彩装饰，口边以粉彩描绘折枝莲纹，腹部四面以粉彩描绘通景荷塘纹，水塘中荷叶青翠，红、白两色莲朵或含苞或怒放，水面点缀浮萍。

清康熙·
斗彩山水人物纹菱花口花盆

　　盆外壁六面皆绘斗彩群仙祝寿图，足边凸起如意头纹，内绘折枝花纹。所施釉上彩有红、黄、绿、蓝、黑、紫等，缤纷华丽。纹饰绘画笔触细腻，人物刻画尤为生动，堪称康熙斗彩大件器物中的精品。

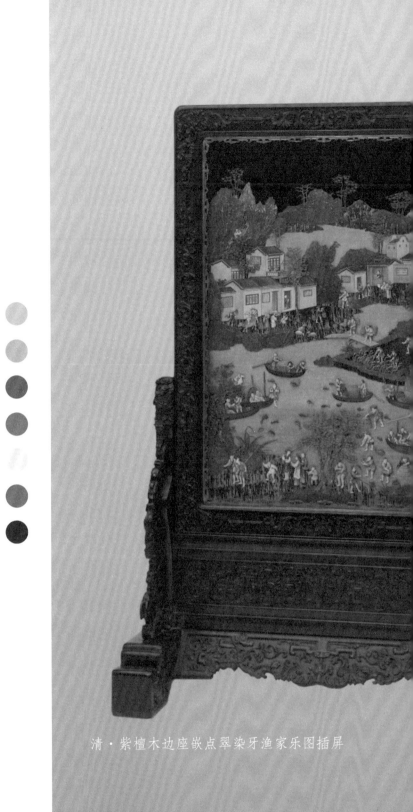

清·紫檀木边座嵌点翠染牙渔家乐图插屏

配色
之现代应用

近年来，"国潮""中国风"盛行，文创产业也是风风火火，这是国人的文化自信与传统文化的回归。

时至今日，中国传统色彩又将如何融入现代时尚潮流，一展传统之美呢？

国潮风尚

何为"国潮"？

首先要有中国文化和传统的基因，其次要与时下潮流相融合，且更具时尚感。

"国潮"可以是服饰，可以是文创，也可以是一曲中国风……

"国潮"是一种集体荣誉，它是国力提升的综合表现，象征着文化自信与文化回归。

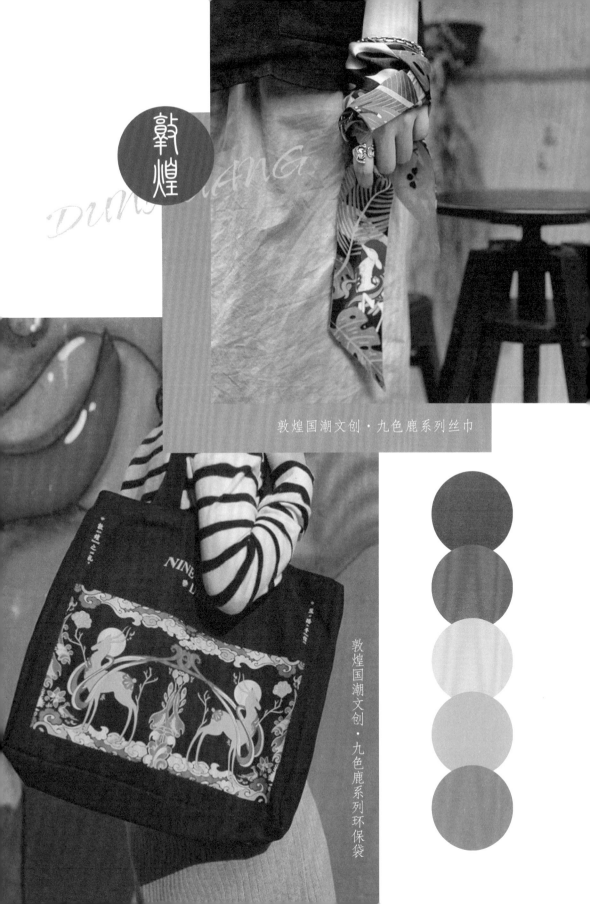

敦煌

DUNHUANG

敦煌国潮文创·九色鹿系列丝巾

敦煌国潮文创·九色鹿系列环保袋

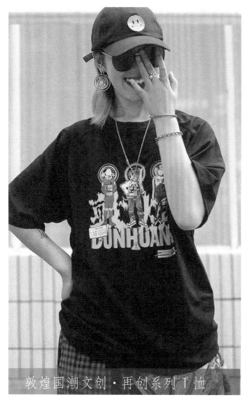

敦煌国潮文创·再创系列T恤

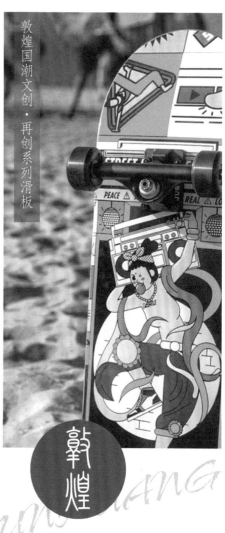

敦煌国潮文创·再创系列滑板

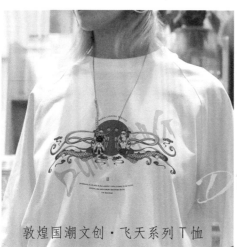

敦煌国潮文创·飞天系列T恤

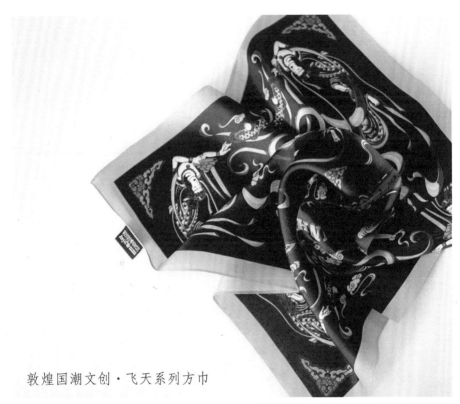

敦煌国潮文创·飞天系列方巾

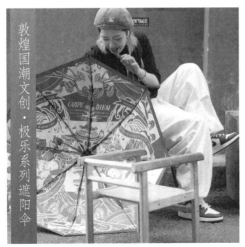

敦煌国潮文创·极乐系列遮阳伞

敦煌国潮文创·九色鹿系列 T 恤

国色天香

爱美之心，人皆有之。

美丽的妆容总是能够令人令己愉悦不已，美妆产品也是层出不穷，以亮丽的色彩装扮着爱美的人们。

众多美妆品牌也开始了文创的跨界合作，激发出对于传统美学的思考，以求设计出符合当下审美的产品。

众多美妆品牌联名敦煌文化
演绎国潮色彩新魅力

2020年，美妆品牌M·A·C（魅可）、Carslan（卡姿兰）
及国妆品牌"鹤禧觉色"都推出了致敬敦煌的系列美妆
产品，化用敦煌壁画中最具标志性的飞天图样以及火焰
纹，携取丹霞地貌的华丽色彩，一展国潮全新魅力。

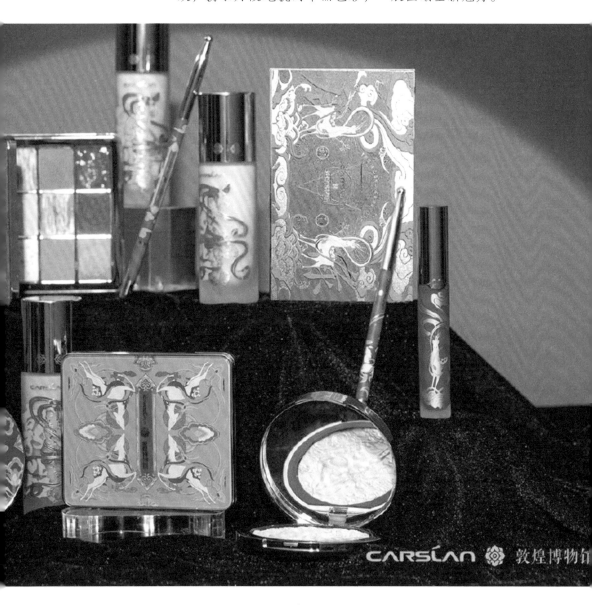

　　国妆品牌"鹤禧觉色"重磅推出的"致敬敦煌"系列口红，秉承"根植传统文化""致敬中华艺术精髓"的理念，从敦煌壁画中提取女供养人和飞天形象以及服饰色彩作为设计灵感，再度升华了唇妆美学。

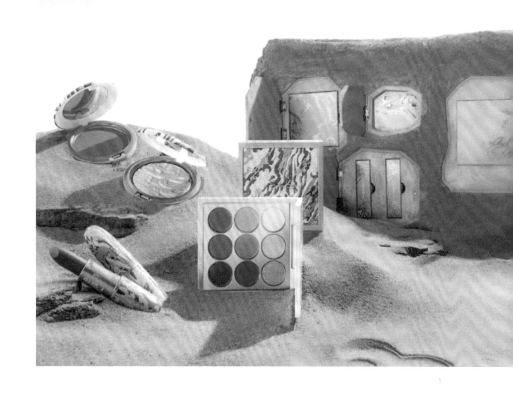

　　五彩的丹霞地貌孕育了多种天然矿物，成就了经久不衰的敦煌壁画，让独特的"敦煌色彩"闪耀世界。M·A·C（魅可）敦煌文化限定系列中的九色眼影盘，借色绚丽丹霞，玩转大漠国潮新色彩。

视觉识别

为什么科技行业偏爱蓝色，服务行业多喜橙色，环保领域又以绿色居多？这就是视觉识别（VI）系统中的色彩定义。

视觉识别系统是将企业最具传播力和感染力的部分体现出来而被大众接受，运用系统、统一的视觉符号系统，使受众实现对企业或品牌形象的快速识别与认知。

品牌 VI 风格指南

在商业竞争中，品牌的重要性毋庸置疑。独特易记的标识、高辨识度的色彩符号、精美的画册、交互的网络平台……都是展示企业品牌的手段。

在流量至上的今天，优质的 VI 设计与广宣策划对于品牌推广来说，无疑是至关重要的。

Brand VI Style Guide

CANDS

DESIGN STUDIO

中国传统色彩·设计文案

校对稿 VOL.2

DESIGN

28

CANDS

DESIGN STUDIO

CANDS

DESIGN STUDIO

CANDS

DESIGN STUDIO

CANDS

DESIGN STUDIO

WEB DESIGN

CATALOG DESIGN

福 壹点心意

产品包装

优秀的品牌，都有一个好看的包装，或者说，拥有一个好的包装，这件产品就已经成功了一半。

漂亮的图案与色彩，加以新鲜的灵感创意，形成品牌独有的美学及具有识别性的视觉符号，向消费者提供更强有力的视觉冲击，这已经是产品制造企业的共识了。

复古与创新的中式传统包装

随着文化自信的提升，越来越多的品牌包装开始采用中国元素。

中国色彩与纹样的结合，或抱素怀朴的意境留白，或五色缤纷的包罗万象，总是能彰显出浓浓的中国风。

色彩家装

色彩搭配作为一门艺术，是室内设计中不可缺少的重要部分，它是设计师的灵感迸发，彰显主人的生活品位。

随着家装材料、装饰及家具品类的多元化，家居色彩也更加丰富。在追求舒适的同时，合理的色彩搭配更能突显出居家者的个性、品位及审美情趣。

清新的蓝白配色

家居空间以蓝白为主色，搭配卡其色、棕色加以点缀，给人一种凉爽、清新、有朝气的感受，置身这种空间让人感觉很安静。

经典的黑白灰配色

在家居装饰中，黑白灰是永恒的经典搭配，协调的搭配可以为家居空间营造一种低调、内敛、高级感。

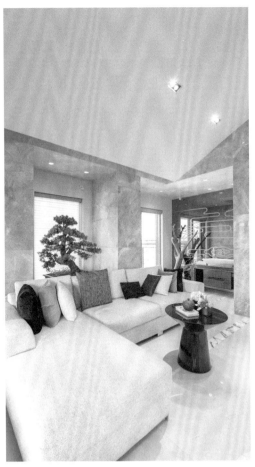

红白配色

空间以红白为主色，配上灰色、咖啡色加以点缀，带给人大方、雅致的感受，为居家者带来很强烈的视觉感。

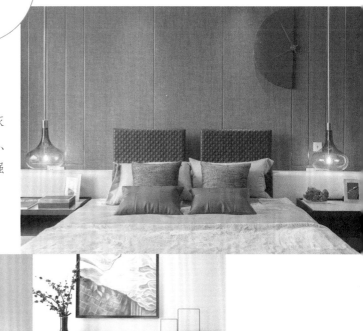

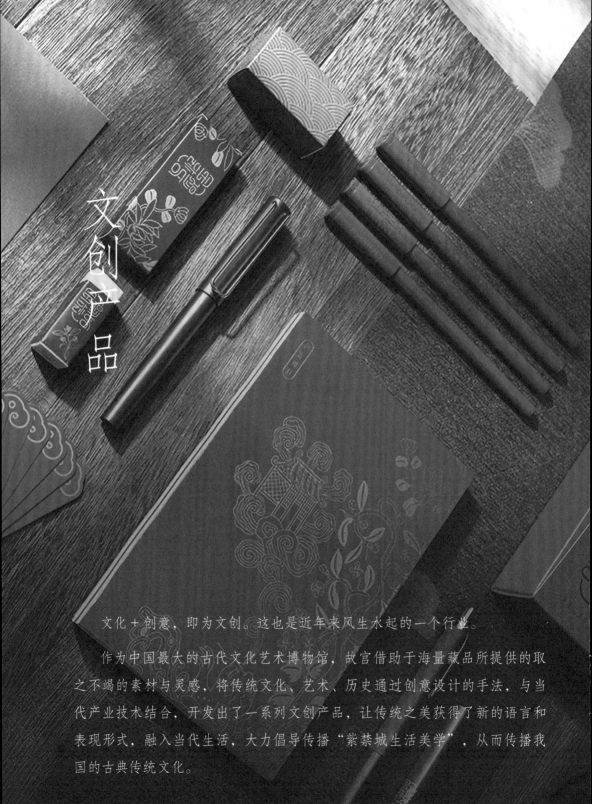

文创产品

文化 + 创意，即为文创。这也是近年来风生水起的一个行业。

作为中国最大的古代文化艺术博物馆，故宫借助于海量藏品所提供的取之不竭的素材与灵感，将传统文化、艺术、历史通过创意设计的手法，与当代产业技术结合，开发出了一系列文创产品，让传统之美获得了新的语言和表现形式，融入当代生活，大力倡导传播"紫禁城生活美学"，从而传播我国的古典传统文化。

紫禁城生活美学

Life aesthetics of the Forbidden City

故宫文创

故宫文创

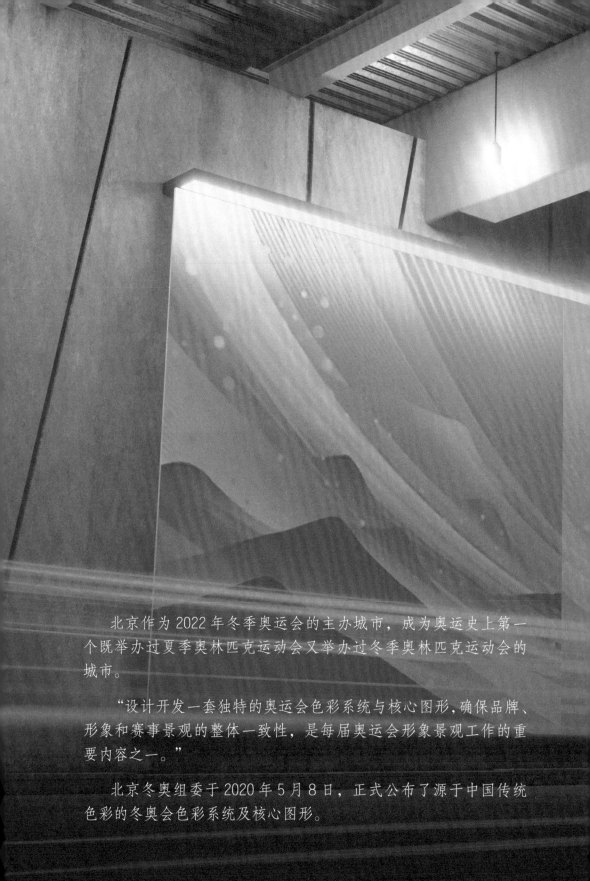

　　北京作为 2022 年冬季奥运会的主办城市，成为奥运史上第一个既举办过夏季奥林匹克运动会又举办过冬季奥林匹克运动会的城市。

　　"设计开发一套独特的奥运会色彩系统与核心图形，确保品牌、形象和赛事景观的整体一致性，是每届奥运会形象景观工作的重要内容之一。"

　　北京冬奥组委于 2020 年 5 月 8 日，正式公布了源于中国传统色彩的冬奥会色彩系统及核心图形。

北京冬奥会色彩系统

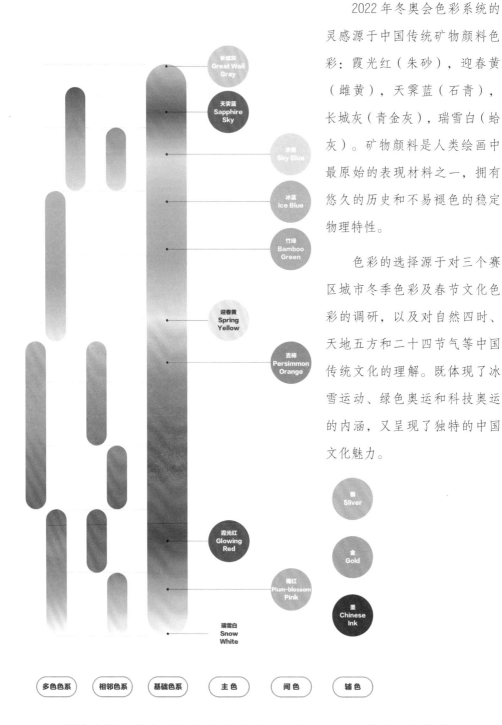

2022 年冬奥会色彩系统的灵感源于中国传统矿物颜料色彩：霞光红（朱砂），迎春黄（雌黄），天霁蓝（石青），长城灰（青金灰），瑞雪白（蛤灰）。矿物颜料是人类绘画中最原始的表现材料之一，拥有悠久的历史和不易褪色的稳定物理特性。

色彩的选择源于对三个赛区城市冬季色彩及春节文化色彩的调研，以及对自然四时、天地五方和二十四节气等中国传统文化的理解。既体现了冰雪运动、绿色奥运和科技奥运的内涵，又呈现了独特的中国文化魅力。

图片来源：北京 2022 年冬奥会和冬残奥会组织委员会官方网站。

北京2022年冬奥会和冬残奥会核心图形的设计灵感来源于中国传统的"道法自然、天人合一"思想，借助科技手段，通过计算机生成技术，将京张赛区山形及长城形态，与象征文化的《千里江山图》青绿山水、充满动感与力量的线条、中国书法的韵味、运动员的比赛激情、赛场的滑道和前沿科技相融合，形成具有地域特色和中国风韵的冬季美景，呈现出新时代人与自然和谐共生、构建人类命运共同体的理念。

红金色调

蓝白色调

青绿色调

图片来源：北京2022年冬奥会和冬残奥会组织委员会官方网站。

参考文献

01/ 许慎.说文解字[M].汤可敬,译注.北京:中华书局,2018.

02/ 曾启雄.绝色·中国人的色彩美学[M].南京:译林出版社,2019.

03/ 沈从文.中国古代服饰研究[M].上海:上海书店出版社,2011.

04/ 马未都.马未都说收藏·杂项篇[M].北京:中华书局,2009.

05/ 马未都.马未都说收藏·陶瓷篇[M].北京:中华书局,2014.

06/ 马未都.瓷之色[M].北京:紫禁城出版社,2011.

07/ 吴山.中国纹样全集[M].济南:山东美术出版社,2009.

08/ 周积寅.中国画论辑要[M].南京:江苏凤凰美术出版社,2019.

09/ 吴方.图说中国文化史[M].上海:三联书店,2019.

10/ 孙孝华.色彩心理学[M].上海:三联书店,2017.

11/ 曾启雄.中国失落的色彩[M].台湾新北市:耶鲁国际文化事业有限公司,
 2003.

12/ 长泽阳子.日本传统色[M].北京:中信出版社,2019.

13/ 柳诒徵.中国文化史[M].北京:北京师范大学出版社,2016.

14/ 阮荣春.丝绸之路与石窟艺术[M].沈阳:辽宁美术出版社,2004.

15/ 马伯庸.马伯庸笑翻中国简史[M].北京:北京联合出版公司,2015.

16/ 北京2022年冬奥会和冬残奥会组织委员会,北京2022年冬奥会和冬残
 奥会色彩系统和核心图形设计方案。